銀器撥香

池宗憲 著

藝術家

銀器掇香

Silver Tea Ware

目次

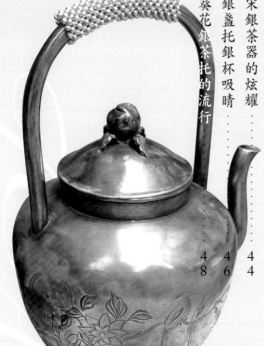

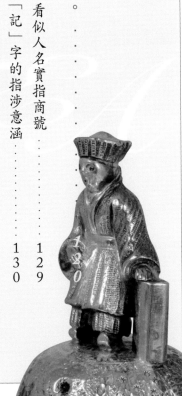

池宗憲

銀茶器首重材質，珍貴銀材的價值不凡，這使銀茶器成為身分標誌的象徵。凡是愛茗者，無論自己擁

有或是同好擁有，總脫不了想獲得被讚美的想望，事實上銀器反映了奢華之色，奪出茶香令人難忘。

銀茶器的奢華，平淡看待無非是貴重金屬的加持；然不同時代不同情境，對奢華的解釋也不同。品茗

風潮時空之間，首重瓷製茶器，金銀之器常落於「俗境」，通過銀的鑄熔再製重生，銀的本身價值只會跟

著國際銀價波動改變，而不滅的財富反被世人們所忽略了⋯她美的養分。

銀茶器方寸之間，直接與人接觸的零距離，帶來鮮活的形體，在實物中銀的色澤與光影交疊譜出浪漫的組

曲，有用銀器高貴的浪漫，有銀器暗示隱喻獨自領風騷的格局。

銀茶器有原本單純實物的符碼，走進茶器歷史背後掩埋的光環，發現銀茶器原本的沉積。

銀茶器可一目了然，看到茶器原本的真實，在銀打造的壺、杯、盤的簡單物件中，又深藏一層複雜的工藝迷

霧，更挾著源自器物在歷史中原本的軌跡，令人想登堂奧，尤以銀製茶器的研究分析可說十分少見。

銀茶器以物名釋義：說的是用銀製成的茶用器，銀是材質，茶器是名詞，有特定器形、工法、鏨刻、紋飾的

基礎，器表上多樣化紋樣中構出時代美感經驗，看似單一器物裡，卻隱含了工藝演化歷史功能。

銀茶器出現在中國唐宋時期就有不少精品，隨不同時期品茗方式的變異，元、明、清以來到今天，出現不同

樣式的差異化。在用途名稱、樣式名稱、工藝名稱、形容名稱上呈現多元叫法⋯有的單取其一叫銀壺，有的以體型來命名如「瓜稜

葡萄紋銀壺」，同壺不同叫法，多了瞭解的困難度，細細解構咀嚼，有名卻無定制的陸續遞增含義。

每一壺的含義中，不單是命名、描述，更隱含著器物年代與文化特質，同時表露出製作工藝技術的演進，與消費觀念的位移。

如何從銀茶器的實體中找出各種名稱對應？或與瓷器或是相對器物脈絡的呼應？或是探索深入的社會背景和當時生活方式？在品茶

融入銀茶器的情感位移中，乍現其理路脈絡。

銀茶器的羅列過程中，透露品茗生活的優雅，不同世代悠閒品茗的豐富，在時空聯繫中，在茶與器的細緻中，溝通了銀成為茶

器用途功能的關係⋯銀茶器製造原本是主張「貴為上器」，那麼上器又融入了何等社會環境？加上器物鏨刻紋樣，都寫著一款時代

況味！

透過銀茶器的裝飾題材來看使用者行為與思想，直接讓茶器的器形、紋樣圖像去解開歷史的謎：如龍紋作為中國帝尊之樣，為

何成為與西方訂製銀茶器的流行圖案？透過實物再現社會價值與審美意涵，正是銀茶器帶來的令人心靈深層體會。銀茶器的實物，經

由文獻與史料的環環相扣，連結了今人與古人的意圖，古銀茶器穿透了時空長廊的冷漠，貼近每一段品茗的真實！

銀茶器本為王室專享，而後可以購得，也可以客製化訂製，出現十九世紀傳承至今中國外銷銀茶器，書寫了中國茶行銷傳播的

宏效，經過銀茶器的再現茶豐饒滋味香氣之外，今人看來許多樣式反覆出現製作，正是中國工藝「模件化」（module）的再現；器

物製作者是百家齊鳴製作工坊，有的製作自己熟悉的圖樣，有的發揮創意，對作品的榮譽則以自己店鋪或商號作為落款，夾擁中英

文款識的活潑輕巧字樣，成為現今考證追憶的依憑，忽略了款識，就無法再現銀茶器的傳統工藝。

銀茶器的雕琢，塑造的豐富，融入詩情畫意的山景、水流、亭台樓閣，巧妙緊密結合花草蟲鳥，有的是美感再現，銀茶器由小

面積的創作到造形功能為品茗的消費服務，都奮力演出甘美況味。銀茶器本身精緻，正演繹著生命的故事：一段竹節壺蓋紐，或是

梅花枝的壺身器表，都刻畫散溢著中國人勵志明心志節，器表裝飾紋樣用「竹」代表「無竹令人俗」、「梅花」代表冷勁傲霜砥礪

人心。

壺表上的紋樣指明了「究心」的勵志，器表紋樣的形成，緊扣著使用財富身分象徵的銀茶器時，不忘卻追逐銀器背後深刻的心

境。

銀茶器在時間長廊不再光華四射，披上銀灰外衣的內在美，不單是器的貴重，而是在銀光發色中的奢華時俗之間。

銀在品茗風味中獨領意趣雅尚：以尚銀為上品的根源和演變軌跡中，找尋了十九世紀到二〇世紀中國外銷銀（Chinese Export

Silver）曾經擁有的光輝事蹟。銀器之貴，自然彰顯出使用族群的階級次第，而「雅」、「俗」之分，若仍以器物材質做二元對

立，還不如以工藝品格看待，反而會崇尚銀茶器上紋樣設計與製作工藝構成的美感體驗。

銀茶器的紋樣華麗兼顧生活化，花卉百草、蟲鳴鳥獸……有的是寫意，有的是工筆，有的用誇張卻不失和諧的精緻，

讓圖案紋樣成為藝術語彙，而令人賞「新貴」之銀茶器，可單獨視之為紋飾，更可直通視野範疇，傳播

構成紋樣的時代風流。

當然，在銀器形制物件中，在銀器材料元素裡，抽取以茶器為主軸的繼承，可以發現它

是與同時其中國外銷瓷中的德化瓷、宜興陶、景德鎮瓷有著共同工藝構成的工藝敘事，

用同樣紋樣不同材質器表的呈現，當鬻清工藝之美的跨度與相互的促成輝映成趣，也

是銀茶器奪香百趣。

銀對茶的發茶性

從銀的成份、材質、應用與科學性分析銀器引動的神妙香醇。

銀茶器除了貴重之外，好在哪裡？銀只是貴器？銀的魅力自古吸引中外愛好者⋯⋯。

銀：「艮」是「邊界」，加上了「金」，價高近黃金。銀是僅次於黃金的貴重金屬，使用銀製茶器富貴洋溢。

《說文解字》說：「銀，白金也。」純銀是美麗的白色金屬，銀的化學符號是 Ag，源自拉丁文名稱 *Argentum*，原意是「淺色」、「明亮」。

銀，永遠閃耀著月亮般的光輝！中國用「銀」字來形容白而有光澤的東西，如銀河、銀杏、銀魚、銀耳、銀幕等。中國古代常把銀與金、銅並列，稱為「唯金三品」。

從科學面向來看銀，它是元素週期表第五週期的 IB 族元素，原子序數為47，相對原子質量為107.868。它的英文名稱是 Silver。銀具有很高的延展性，物理研究發現，銀可以碾壓成只有0.00003公分薄的透明箔，如果用1公克重的銀粒就可以拉成約2公里的細絲。

銀加入不同的金屬，都會產生色澤的改變，這也是銀的魅力所在。銀摻入10%以上的紅銅時，紅銅比例越多，合金色澤越紅；摻入黃銅時，黃銅含量愈高，顏色愈黃帶黑；摻入白銅，其顏色變灰；摻入金，其顏色變黃。

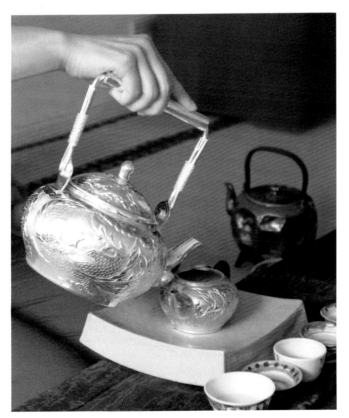

高傳導性發韻
（右圖）

銀茶器是貴器？
（左圖）

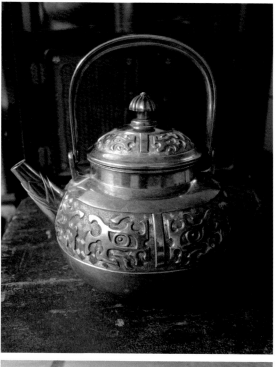

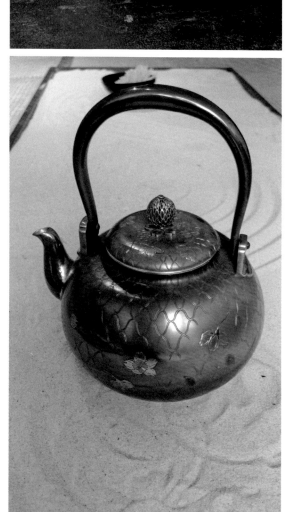

銀保鮮很在行

銀在常溫下不會被氧化，是一種穩定的元素。一般看到銀器器表變黑，都會以為銀器被氧化；事實上，銀器表面變黑，是因為銀與空氣中的硫化氫（H₂S）產生作用，生成了硫化銀（Ag₂S），而讓銀的器表變黑。

銀熔煉時才會發生氧化。銀的熔點是攝氏960度，沸點是攝氏1850度，並具有一定的揮發性。正常的熔煉溫度（攝氏1100-1300度）下，銀的揮發損失小於1%。

純銀或者是合金，都可用來打造銀器，其間用來製作銀茶器，無論從煮水到泡茶，都有美妙的滋味，這也是銀與茶結良緣的一段佳話。

自古保鮮銀出名
（右上圖）
銀與茶結良緣
（右下圖）
妙味在味蕾跳躍
（左圖）

愛上銀，其來有自。《禹貢》記錄，中國四千年前便發現了銀。商周已出現銀製品，出土實物中就有發現造形簡單的銀飾品，證明當時即有銀片的打製工藝，開創了中國銀器製造的先河。

西周以後，銀與漆器結合，曾出土一件高27.3公分、寬29.92公分的銀馬冠，說明當時的銀製品工藝技術水準。

將銀應用在生活中，西方世界早有鮮明紀錄：古代的腓尼基人知道銀能殺菌，他們將葡萄酒裝進銀瓶中「保鮮」，這方法仍在今日世界各地紅酒莊中應用。銀瓶有保鮮效果，這也廣泛應用在銀茶罐存放茶葉，有持久防止茶葉氧化功能。

有益身體核心價值

我曾取蘇州碧螺春裝進銀茶罐藏放十年，再取出時鮮毫畢露，毫無老態，用銀壺泡飲，來自縹緲峰下的碧螺春鮮美再現……彷若昨日新摘嫩芽的妙味在味蕾間跳躍著……

銀在品茗的過程中，除了對茶有保鮮功能，更對水質有莫大幫助。中西歷史都有提到銀器與飲品的微妙互動。

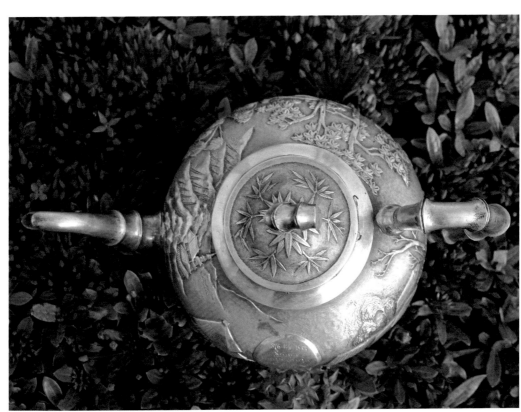

例如，大英帝國的水手們在長期海上航行時，會利用銀幣投入飲用水罐中，發現可以保持水質不腐。

此外，蒙古人用銀碗盛馬奶，藉以保存不變酸。道理何在？

還有，古埃及人利用銀片覆蓋在傷口上殺菌，現代人則用銀絲織成銀「紗布」來包紮傷口，作為治療皮膚創傷或潰瘍之用。

韓偉《海內外唐代金銀器萃編》中說，唐人使用金銀器可以延年益壽。大量唐宋銀器和生活用具結為一體，概因銀有益身體的核心價值。

中國人用銀筷子來測試食物中是否有毒；歐洲貴族的餐具廣泛使用銀質器皿，都說著不同文化都認同銀殺菌的保健功能。

古人的使用經驗值得探析：但若只停滯在「銀很神」的歷史情懷與想像，短缺了客觀理性數據，就無法了解銀到底神在哪裡？今日科學研究，讓銀用數據說話。

銀離子殺菌神功

銀離子能殺菌，每公升的水只要有一千億分之二克的銀離子，就足以使水中大多數細菌死亡。因為銀離子在水中能吸附細菌，破壞細菌賴以生存的酶，使細菌死亡。銀離子在數分鐘內殺死六百五十多種細菌，是普通抗生素功效的一百一十三倍。

世界衛生組織（World Health Organization）標準：銀對人體的安全值為0.05ppm（Parts per million，百萬分率）以下，飲用水中銀離子的限量為每公升0.05毫克。微量的銀對人體無害，反而有益人體。

銀的抗菌原理，是來自金屬離子作用和光催化作用。《中國鉬業》指出，銀的化學結構決定了銀具有較高的催化能力，高氧化態銀的還原勢極高，足以使其周圍空間產生

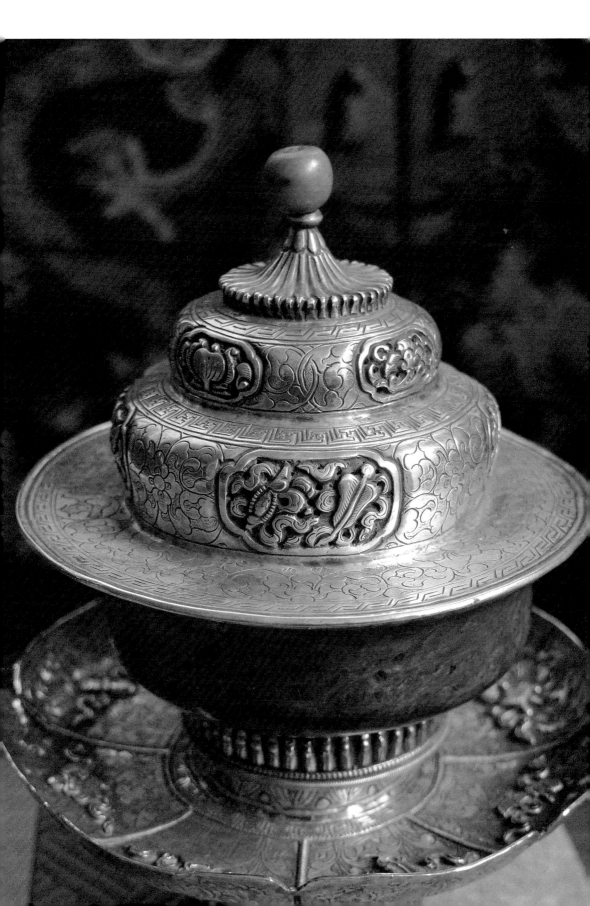

原子氧。原子氧具有強氧化性可以滅菌，奈米銀（Ag^+，正一價的銀離子，銀原子失去一個電子）可以強烈地吸引細菌體中蛋白酶上的巰基（-SH），迅速與其結合在一起，使蛋白酶喪失活性，導致細菌死亡。當細菌被殺死後，奈米銀又由細菌屍體中游離出來，再與其他菌落接觸，周而復始地進行上述過程，這也是銀殺菌持久性的原因。據測定，水中含奈米銀為每公升0.01毫克時，就能完全殺死水中的大腸桿菌，能保持長達九十天內不衍生新菌叢。

奈米銀顆粒在殺菌過程中能很好地識別菌群，可以很好地維護有益菌群的生存環境，對於人體內的正常菌群、正常細胞無任何破壞作用，不會破壞人體的免疫系統。奈米銀對人體沒有毒性反應和刺激反應。

靠著銀餐具保命

銀經過精細的檢測，讓人在使用銀器時理性瞭解其妙用；但在距今兩千多年前的人們用銀經驗中，早就對銀和人的共生帶來的好處，有著生動紀錄。

西元前三三〇年，馬其頓國王亞歷山大領軍東征，軍隊受到熱帶痢疾感染，大多數士兵得病死亡，東征被迫終止。但是，這其間國王和軍官們很少染疾，原來國王和軍官們的餐具都是用銀製的，士兵的餐具是錫製的。

銀還是一種可食用金屬，中國和印度有紀錄，更有案例顯示當時的人用銀箔包裹食品當丸藥服用。人愛吃銀，動物也愛吃？一段銀趣聞說著銀可還原的特性。

《天香樓外史》記載：「有白銀一百五十兩為白蟻所食，蟻死投入爐中焚化，仍得白銀一百五十兩。」說的是有一婦人藏了一百五十兩私房銀。有一天她開箱查看藏銀，

小細節體現時代
風格（左圖）

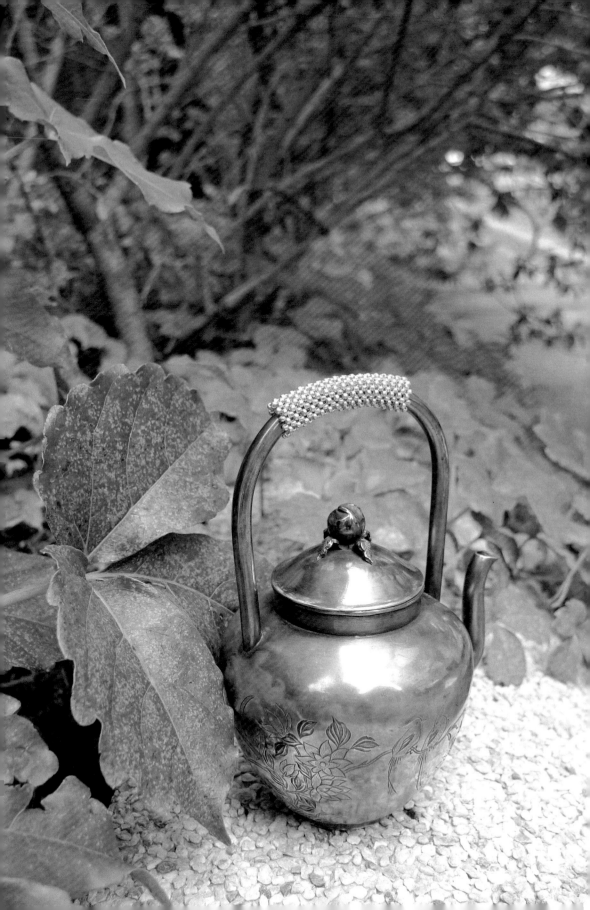

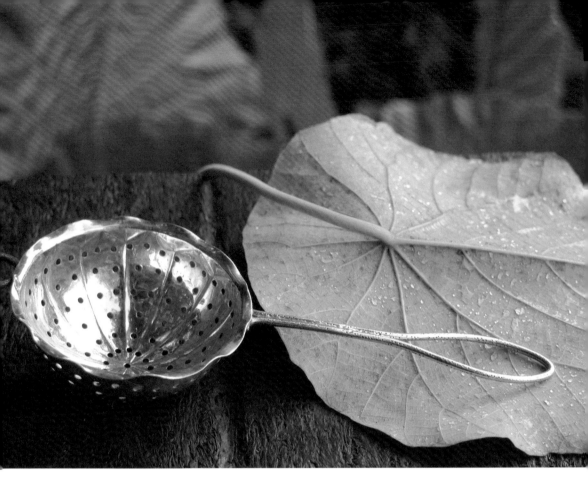

愛上銀茶器正夯

銀曾為中外帝王「欽定」之用，唐開元年間曾立下規定：敕百官服帶酒器、馬具，三品以上玉，四品以上金，五品以上為銀……。朝廷按等級規定使用金銀器作為階級象徵，此舉卻引動民間崇尚銀的奢華，爭相使用金銀器自成流行。

銀竟不翼而飛，只見一大堆白蟻正團團集在一起，吃著殘存的銀粒。婦人一氣之下，把白蟻投入爐中，以解心頭之恨。「火燒蟻死，白銀復出」，後來一稱：恰好一百五十兩。

神奇的白蟻吞銀火化再現，訴說銀熔於火的事實；至於白蟻到底會不會偷吃銀，就真是「外史」情節了。

銀曾比金貴
（上圖）
富貴洋溢的魅力
（左圖）

崇尚銀的社會風潮未曾消退，隨著時代變遷，銀依然魅力無窮，具消費能力者訂製銀餐具，亦成Ｍ型社會的消費指標。

回觀銀器走過時光長廊，驀然發現銀器與貴器劃上等號！將時間拉到近現代的銀器世界，其間昂起的銀茶器風潮，正訴說這是品茗者夢幻逸品，這也告知銀器奪香的序幕啟動了！

夢幻銀茶器隆重出現茶席上，進入賞析銀器的風華，焦點放在銀茶器的工藝美術、銀壺實體造形和裝飾，銀茶器每一小細節所體現時代風格，帶來的不單是賞心悅目，而是銀茶器功能實用的突出表現。

中外用銀的光燦經驗伴器生輝，兩岸自西元二〇〇〇年以降興起收藏銀茶器風潮：日本東洋金工所製金銀茶器成為主流？在銀茶器暴漲身價中，識銀不單只是看拍賣行情，知銀要能沈浸銀器世界的知識體系，更要體驗銀器煮水，用銀壺泡茶所帶來的細緻涓緻……。

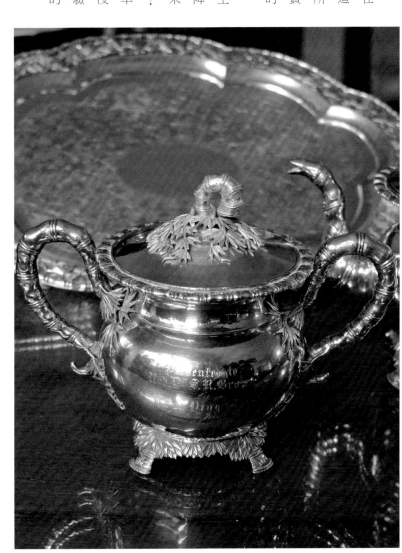

高傳導性發茶韻

品茗用銀器，煮水時將帶來神妙奈米的細化作用，讓浸潤茶時，盡釋茶葉進出物！

加上銀壺入茶，受到高傳導性材質影響，使得單寧盡散，加深所揮發香氣瀰漫的醇味。

這一切都是銀的關係。煮水妙境，由銀發動的茶香甘醇效益，恰如其分是令人探味訪銀的味蕾之旅。

銀器的絕對價值，強化了品茗煮水的相對肯定，投射出來的感官是否應和了身體感？建立一套自主性的品茗價值判斷，才能有相對客觀的判讀。

就從品茗的水、茶作為基礎，接著再由用器的煮與泡之間，去細細品味，去心領神會銀器掇香的神妙，取法古人智慧很受用！

宋代蔡襄（1012-1067年，字君謨，號莆陽居士）寫《茶錄》時認為，茶器中「茶匙要重，擊拂有力，黃金為上，人間以銀、鐵為之，竹者輕，建茶不取。」針對湯瓶也說「瓶要小者，易候湯，又點茶，注湯百準黃金為上，人間以銀、鐵或瓷、石為之。」

這裡茶匙用在煮茶時是唐代風味，從取茶入湯擊拂沸水，讓茶末與水融為一體。喝法到了宋代點茶法，用來注水的湯瓶也是金銀最佳，在當時沒有「奈米化」水質的說詞；但當時品茗的身體感是敏銳的，金銀器的傳導性極佳，所帶來品茗的質感已超值於材質之貴。

瓶宜金銀得靈味

宋徽宗趙佶（1082-1135年）寫《大觀

茶論》中則從碾茶到點茶的過程茶器
材質優劣定出高下。貴為皇上說了就
算？但後人檢視發現君無戲言。宋徽
宗說「碾以銀為上，熟鐵次之⋯⋯」
「瓶宜金銀，大小之制⋯⋯」其點茶
之味才能得真香靈味。

　　現代人如何品出真香靈味？望古
人而深嘆生不逢時，還不如自己建立
自己的身體感，才得入茶之馨香！
　　茶對品茗而言，重在如何泡出真
香卓絕，銀茶器可當重責促其成，而
銀本身優勢條件在製茶時也扮演重
責。宋《宣和北苑貢茶錄》中記錄
「貢新銙」「龍團勝雪」「御苑玉
芽」「火龍」「大鳳」⋯⋯專供御用
製作貢茶工序中以銀為模展製，當時
製出的茶曾在歐陽修（1007-1072年，字永
叔，號醉翁，吉州吉水，今屬江西人）的《歸田
錄》中記錄：「茶之品莫貴於龍鳳，
謂之小團，凡二十八片，重一斤，其
價值約黃金二兩，然金可有，而茶不

可得。」

　　茶無價，得自天地人的精華，而宋代龍團茶專為皇室而製，造茶時用銀製的銙來壓製龍團茶，更顯其珍貴稀罕，惟天子御茶園有茶；；但「金易得而龍團不易得」。古人品茗，大抵以「忘絕塵境，棲神物外，不伍於世流，不污於時俗」的感知悟性。

　　用銀製龍團茶是尊榮，而用銀器煎水帶來的好味，自明代以降有經典紀實供後人賞析。

銀銚煮水驅惡氣

　　明顧元慶（1487-1565年，字大有，號大石山人，長洲、今江蘇蘇州人）寫《茶譜》時，正流行煎茶品茗法。煎茶流程近似今人品茗，有煮水的銚、燒炭的爐，啟用瓷壺與杯等茶具，主要品的是綠茶。他在「煎茶四要—擇品」中說：「茶銚、茶瓶，銀錫為上，瓷石次之。」

　　明代用的銚、瓶都是為了候湯（煮水）為了避免讓水「啜存停久，味過不佳矣」，選用了傳導性極佳的銀銚煮水，確實可帶來如甘露般的水滋味，泡出滌人詩腸的茶湯，讓人兩腋清風。而銀製優良，可避免惡氣纏口！

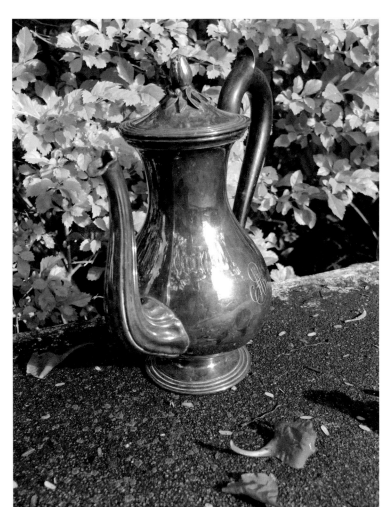

自知之明身體感
（右圖）
期待美妙的滋味
（左圖）

那麼銀茶器帶來味澄清涼果，明陸樹聲（1509～1605年，字與吉，號平泉）在《茶寮記》中提出：「煎茶非漫浪，要需其人與茶品相得。故其法傳於高流隱逸，有雲霞泉石磊塊胸次者。」當時想法是人和茶品相得益彰，今人能知二一，可為殊勝。

張源（明，字伯淵，號樵海山人，蘇州吳縣包山，今蘇州吳中區人）寫《茶錄》說：「桑苧翁煮茶用銀瓢，謂過於奢侈，後用磁器，又不能持久。卒歸於銀。」品茶動用銀器正說著奢侈與實用的對抗！

銀茶器貴為貴重金屬，在中國品飲用器中由王室發動流行，傳至民間文人雅士對以銀器煮水或泡茶各有立場，有人力挺惟銀為之，有人則唱反調。

明萬曆年間大藏家張謙德（?－1643年，原名謙德，字叔益，後改名張丑，字青甫，號米庵，崑山，今江蘇昆山人）也寫了一部《茶經》，他也認為湯瓶的「瓶要小者，易候湯，又點茶注湯有準。瓷器為上，好家者以金銀為之，銅錫生鉎不入用。」他認為瓷湯瓶作為點茶時，瓷器勝過金銀，愛用金銀者是「好事者」。他提出了以瓷為尊，其他金屬材質「不入用」，這種論調到了使用茶壺時，他仍首推瓷器，他說：「茶性狹，壺過大，則香不聚，容一兩斤足矣，官、哥、宜、定為上，黃金、白銀次，銅錫者，鬥試家自不用。」

銀茶器與瓷茶器同時受到愛用，有傳派們主張「金銀為上」的看法，有的則推瓷為上、金銀為惡的相對立場；但也有有心人會按照自己好惡來安排哪一種材質最優？

清馥逼人好回味

明高元濬（生卒不詳，字君鼎，號黃如居士，福建龍溪今漳州人）在《茶乘》中就做了排序：「茶瓶，金銀為上，瓷瓶次之。瓷瓶不奪茶氣，幽人逸士，品色尤宣。」這種用幽人持瓷為雅逸、不奪茶香的內斂之說，好以金銀雖貴，卻露出幾分俗媚之氣！

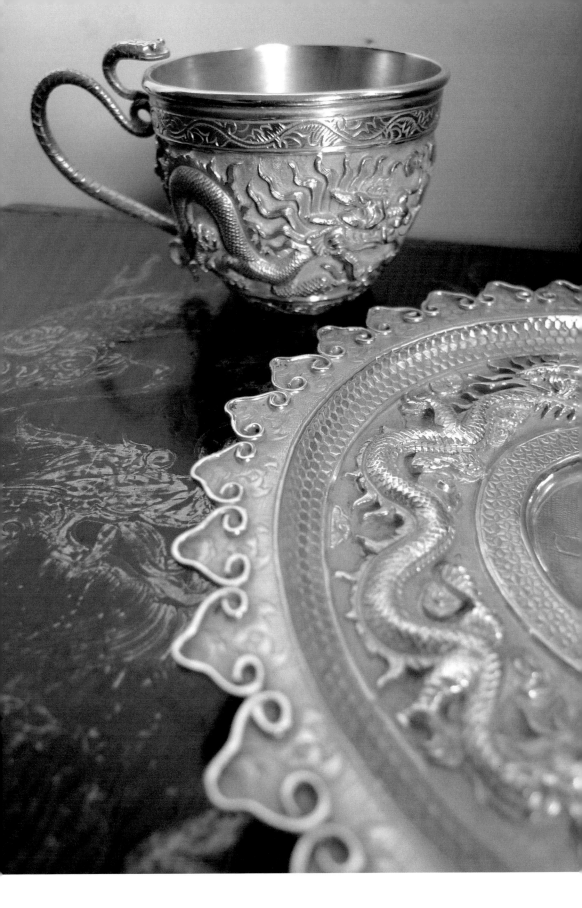

其實，金銀是奢華低調。精巧雕琢銀茶器若不露俗媚之態！俗媚之氣哪兒來的？

用過銀茶器的程用賓（生卒不詳，字觀我，新都、今浙江淳安人）在《茶錄》中說：「昔東岡子以銀鍑煮茶，謂涉於侈，瓷與石雖可持久，卒歸於銀。」這說明了用銀鍑煮茶後，雖然被認為奢侈；但品用後茶湯質協交中和，才得有「獨啜日神，對啜日勝，三四日趣……」的體味，更才有清馥逼人，沁人肌髓的深刻回味，將茶甘潤至味，淡清常味的心領神會。

識銀大解密

銀器奪香解構了茶與水的曼妙細緻，帶來味蕾一次感官之旅。透過銀離子讓味覺細胞如花瓣盛開，經由銀在歷史堆疊銀茶器與人共感知覺的驚喜，不斷了解銀的物理性、成色為何……，透過鑑賞了解古今銀茶器演繹的奢華。

銀茶器不單是貴器，今人通過鑑賞移情，進入消費使用，讓銀茶器演繹生命故事。

那麼「識銀」是進入銀茶器版圖的第一步！歸納整理傳世銀器都有著如同瓷器的款識。如何看清楚銀身上的「數字」、「代碼」？其所代表的身分正是關鍵所在。

銀器「密碼」落在器物的底部訴說她身分。常見「925S」、「80銀」、「足紋」、「純銀」等字樣，今人若能藉著簡單數字或單字片語，傳遞銀器的材質成份、製作者、製造地，就能發現銀茶器繼承與演變的軌跡。

藉由款識的字母、數字，審視往日銀茶器製作的嚴謹，銀茶器扮演了解開昔日品茗歷史風潮的關鍵。

銀茶器呈現多樣貌，隱含了器物年代與文化的特徵，而多變的樣式中補提了古人用器意圖，透露茶與銀茶器面相的豐富度；然而，今賞器不單隨著器物跌宕起伏，精美圖像後最直接器與銀的成分為何？這攸關是器的價值與使用的細微變動。探銀的成色、形制與用語不能不曉！

品茗要求功能為上，銀茶器首選。然，對於自詡幽人逸士，則以勿誇耀珍為要，茶器材質不同，原有各個特色，一己的好惡成為關鍵，銀茶器在中國品茗用器傳承，一直居於領導地位，到了明中期嘉靖年顧元慶《茶錄》中才將瓷石茶器列入在銀器之後，這時品的茶種是不發酵炒青綠茶。綠茶速配茶器材質，除了瓷器以外，明末到清代興起紫砂壺用器，都在在與銀茶器互為爭鋒。

「純銀」「足銀」說成色

銀茶器上標示「純銀」「足銀」是真的百分之百銀？

銀很軟，百分之百銀製茶器容易刮傷，那麼市場上所見百年歲數古董銀茶器上所標示的「純銀」「足銀」又是怎麼回事？

「純銀」大抵出現在日製銀茶器底款，自日本明治以降、大正時期、昭和到今日銀製茶器（日本稱為「茶道具」），無論是用來煮水專用的「湯沸」，或作為泡茶的「銀急須」，或藏茶的銀製茶入……都是落「純銀」款，作為收藏者也常以為「純銀」款指的是999純度一樣，事實上，此標示和「足紋」出現在銀茶器上一樣，「足」的解釋充滿想像。

中國古籍中有「足紋」之說，《古今小說・蔣興哥重會珍珠衫》：「只是價錢上相讓多了，銀水要足紋的。」清黃六鴻（生卒不詳・字思湖・江西新昌人）《福惠全書・錢穀・革官銀匠》：「若銀係足紋，止須本匠看明，不必另為用印。」此處「足紋」指的是「成色足的紋銀」。

成色足的紋銀，要是製銀者有信用，刻印「足紋」反成多餘。那是舊時商場買賣交易的信任度，今日買銀器認品牌、追大師，看「純銀」或「足紋」成了憑藉。

925銀天下

標示用阿拉伯數字的首創，出自一八五一年Tiffany公司，當年用92.5%純銀的稱謂，並見器，加入了7.5%的合金，增加銀的硬度、光澤與抗氧化，此後成為925純銀製作銀以「S925」或「Ag925」的標示，象徵是「純銀」，S是Silver，標出者比Ag（化學符號）銀含量多一些。

茶色光影交疊的
浪漫（左圖）

925純銀為基準所延伸的銀，又因外觀加工有了不同叫法。

從銀器所含銀成份高低來看，現行分類法中有「純銀」、「足銀」、「色銀」三大類。「純銀」代表銀含量高於99.6%，「足銀」的銀含量則是介於99%到99.6%之間，銀含量低於99.6%的稱「色銀」。

「純銀」又稱「紋銀」，現代科技能提煉的最高純度是99.999%以上，國庫的貯備純銀即為此等級。銀器上落「紋銀」意指成份。

「足銀」標示有S99、S990、S是銀的英文Silver的首個字母，也等同含銀量千分數不小於990，這是千分數的標示方法。此外，中國古籍中見「足紋」之說，足見辨識銀成分早為世人珍視。

「色銀」又稱「普通首飾銀」或「次銀」，成分多見銀與銅合金，保留銀的延展性同時可降低氧化速度，因此成器的表面色澤較不易改變。在標示上，同時可見數字、英文與中文的組合，例如：80銀或800S。

市場流動百年銀茶器，除了日本銀茶道具，中國清代本土使用的銀茶器外，還有散見歐美各地的中國外銷銀茶器。這類款識又自成系統，令人難以捉摸，再加上歐美知名品牌所製銀茶器的標識系統的混搭，令人不知所藏銀的成色，將無法登堂入室。收藏者不知所藏銀的成色，將無法登堂入室。

銀茶器不只是貴器，深探中國歷代多元品茗模式中，承載著豐碩高疊令人驚奇的銀茶器才要登場！

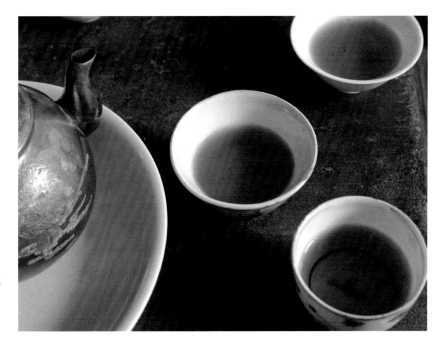

2 章

「唐宋品茗用銀的智慧」

及取唐、宋出土與傳世的銀茶器形制、特質與藝術應用。

歷史甘醇的載體

銀茶器的風潮，早在中國唐朝就出現高峰！

當時社會崇尚品茗的流行，上至王侯公卿，下至庶民百姓迷戀銀茶器，但受制當時社會階級，銀茶器只在上層社會流動著……。

銀茶器的使用大體局限在皇親國戚的小範圍中。今由考古出土實物中，窺見銀茶器的風姿，也帶來擴展賞器的視野，可看出其具足的多元意涵。

由造形來看，儘管橫越千年時空的跨度，品茗方式也由唐朝煮茶演化到今日散茶用壺泡飲，銀茶器的造形緊貼著品茗功能變動而生。千年前銀茶器為茶服務，功能至今日並未脫鉤！

銀茶器歷千年不衰，製作工法一脈相傳，傳承經典紋飾，歷代不同造形反映了實用功能，更乘載著世代用器的社會情境，穿越時空藩籬，帶來今人翫器愉悅。從銀茶器器表上發現尋找工藝精妙，探索裝飾紋樣的意涵，帶給今人無限的想像。

唐代品茗方式是煮茶法，先將茶餅碾成細粉碎葉，放入原本放在鍑中煮的水，爾後取用入碗飲用，看來簡單流程卻動用大批茶器，陸羽（733-804年，字鴻漸，號竟陵子，唐復州竟陵（今湖北天門市）人）《茶經‧四之器》開出了二十八種煮茶與飲茶用具，又分生火、煮茶、烤茶、盛水、盛鹽、飲茶、盛器擺設清潔八種用具，器的藝術性與功能性兼備，這些器物名稱與功能與日後出土的銀茶器在材質上作了分野，功能使用與得茶湯之妙仍是密不可分！

銀光四射的奢華
（右圖）

茶器的風姿與視野（左圖）

唐銀注壺「器」宇非凡

《茶經》所列茶器，選材要好用堅固，還得有益茶的本味，銀在當時已是貴重物，陸羽沒有推崇銀器；但到了唐代貴族皇室地窖出土銀茶器再現人世間，更引發了銀茶器泡飲是益茶味？或只是博得華侈之名？

其間出土的「壺」、「注壺」的功能又涉及茶酒共用的可能性，惟在「注壺」或是物帳碑中明列：為茶所用之器。今人明白銀茶器這期間的樣貌功能，期間為茶服務的銀水注、銀風爐與銀茶盞格外引人注目。

唐代銀注壺，器形有把有流（嘴），既是用來注水品茗之用，也同時作為飲酒注壺的雙重功能。至今使用茶壺基本形制未有太大改變，變動在材質的多樣化，由銀到不同金屬以及陶瓷的多變樣貌。銀注壺原本在宮廷貴族之間使用，其器形常成為典範，是其他材質器物模仿的對象，出土的陶瓷器、漆器之中，常見雷同的注壺形制。

銀器會成為仿製的對象，主要是因為在製作過程中十分嚴謹，甚由皇室欽定督造。

王溥（922-982年‧字齊物‧宋並州祁人）《唐會要》卷五十《雜記》記錄，大中八年（854年），在大明宮內建立文思院，專司製金銀器，由皇室親自督造，成為楷模。出土銀注壺中清一色出身皇族「器」宇非凡。

側把壺與提樑壺

出土實物出現帶管狀流的注壺，這是流行在中唐時，可用於飲酒和飲茶的器物。器物的一側有弧形的把手，相對的一側安有管狀流口，有時叫帶把壺，有的出土器物自銘「酒注」，也常常稱作「注子」或「注壺」。

擴展賞器的視野
（左圖）

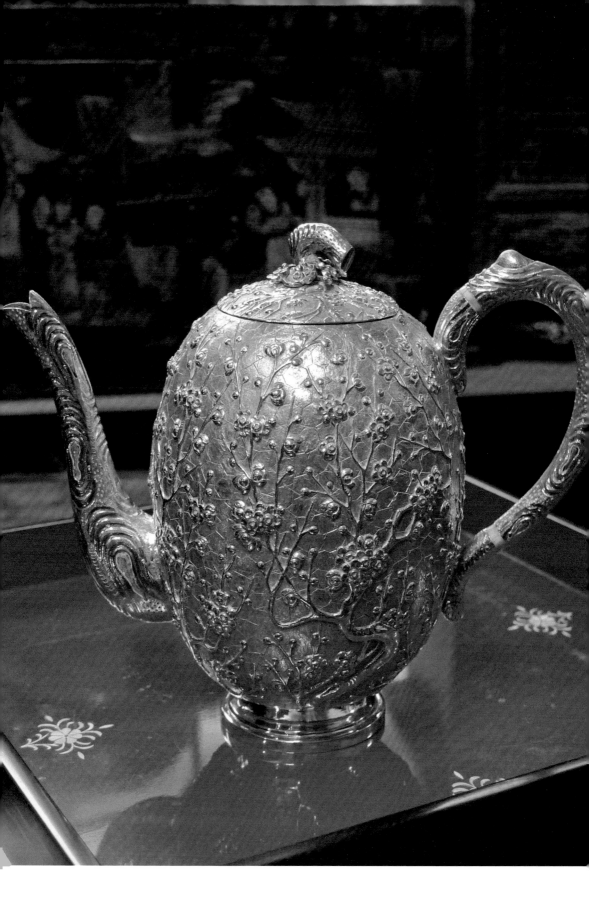

錄》：「元和初，酌酒猶用樽杓，所以丞相高公有斟酌之譽，雖數十人，一樽一杓，把酒而散，了無遺滴。居無何，稍用注子，其形若罌，而蓋、嘴、柄皆具。太和九年後，中貴人惡其名同鄭注，乃去柄安系，若茗瓶而小異，目之曰偏提。」

唐代李匡文（又作李匡義、李正文、李匡父，字濟翁，宋隴西人）《資暇

紀錄說著若茗瓶而小異，意思是水注用於茶與酒形制大同小異，在去「柄」與「系」的不同。

注子存柄，用在現今的壺器上稱「側把壺」，後來去「柄」後為「提」，這意味壺走進「提」的格局。

注子取水成為品茗要角。唐、宋時期稱「注子」、「湯提點」，功能是提水煮水用來泡茶。

其實，「注子」就是今日壺的前身，在唐代「注子」引水入鍑煮，在宋代則注水入茶盞，作為點茶之用。名稱多了幾種叫法，「湯提點」是其中之一。元明清至現代流行喝散茶，注子還是用來煮水，只是名稱改了，叫做「湯壺」、「湯婆子」、「煮水壺」，到了今日顯然和泡茶用壺稱謂做了分隔。「煮水壺」、「泡茶壺」同為茶服務，身分用途有了差異。

銀茶爐華麗雕琢

唐代流行的煮茶法中，還得動用爐，作為火源，在出土物件中，爐可用於薰香、取暖。下表列舉煮茶用銀茶爐，見唐代品茗多精雕細琢。

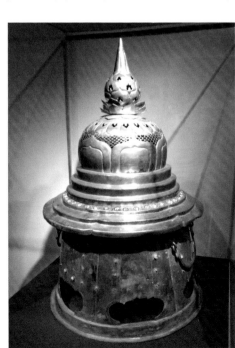

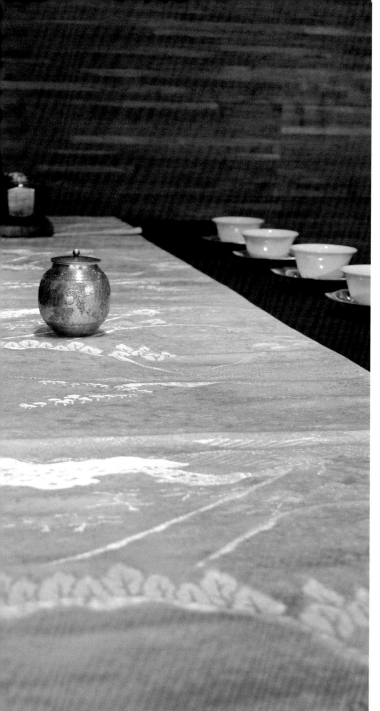

器物名稱	器高	器寬	收藏地點
何家村五足銀爐	33.3	21.6	陝西省博物館
法門寺五足銀爐	29.5	25.9	法門寺博物館
「水邱氏」三足銀爐	9.5	7.6	臨安縣文管會
丁卯橋高圈足銀爐	23.6	22.5	鎮江市博物館
法門寺高圈足銀爐	56	20.7	法門寺博物館
法門寺盆形銀爐	15.1	19.5	法門寺博物館
法門寺碗型銀爐	20.3	16	法門寺博物館

資料來源：齊東方，《唐代金銀器研究》

銀茶爐雕琢獨運
（右圖）
華麗品茗風韻猶
存（上圖）

其間法門寺五足銀爐與何家村五足銀爐形制相似，前者曾於二

〇一〇年在台灣歷史博物館展出。

法門寺五足銀爐分兩層，上層為爐蓋，寬沿平折向下，與爐身

扣合。蓋面高隆，寶珠形蓋鈕，以仰蓮瓣襯托。下層是爐身，直

口，平折沿，方唇，深腹，平底。腹壁鉚接五只獨角四趾獸足，足

間腹壁外以銷釘套接綬帶盤結的朵帶。鏨刻銘文五行四十九字，為

咸通十年（869年）文思院造。

法門寺盆形銀爐由爐盤、爐座構成。盆形爐盤敞口，平折沿，

斜腹壁，平底。腹壁分為五瓣，各瓣心都鉚接一獸面鋪首，口銜環

耳並套一環。爐座為覆盆狀，小直口，圓肩，寬平足沿，腹壁有五

個鏤空壺門。

這件銀爐用途引起爭議，有學者認為此爐為茶爐，有的則以記

錄法門寺皇室供奉器物的「物帳」上所載「香爐並碗子」說明該器

為香爐。用途爭議，有待進一步論證；然，唐代銀器直指與飲茶有

關用具，出現在物帳：「茶槽子、碾子、茶羅、匙子一副七事」，

還有「琉璃茶碗、托子」等，此外，鹽台、籠子應是銀茶器。

穿越古今共用紋飾

王室使用銀茶器有尊榮體現，具有時代思想意識，當時崇佛禮佛，

而佛家禁酒尚茶。諸多出土銀茶器的研究，聚焦在器形延伸的歷史文化主軸，少見談銀茶器對味覺品

茗時的感官影響，僅見使用銀茶器作為飲食器具可以延年益壽的說法。

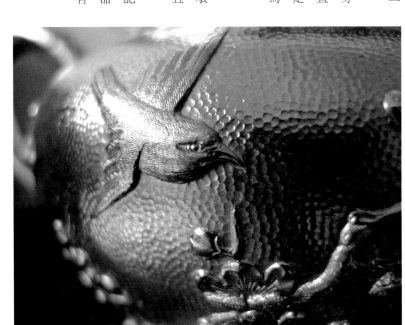

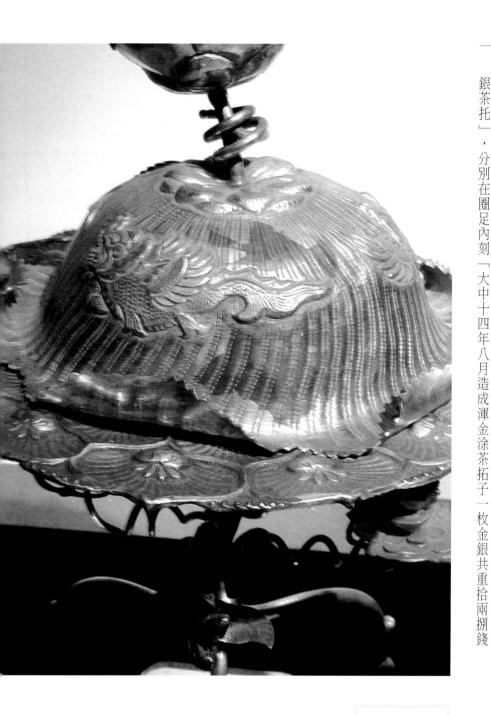

銀茶器自古至今，在造形與紋飾有傳承工法的脈絡，橫向縱軸中銀茶器即使出土地

點不同，卻可見共用紋樣從縱軸上沿遞相生相伴的關係！

一九五七年，西安和平門窖藏出土「和平門雙層蓮瓣銀茶托」和「和平門單層蓮瓣

銀茶托」，分別在圈足內刻「大中十四年八月造成渾金涂茶拓子一枚金銀共重拾兩捌錢

禽鳥濃郁的借意
（右圖）
散點布置構圖
（上圖）

叁字」「左策使宅茶庫金涂工拓子壹拾枚共重玖拾柒兩伍錢一」是銀茶器出土實物中明確指出：其為飲茶用途文物。

這批出土銀器，有些盒類或用於裝盛茶；然明白刻上品茗之用「茶托」的花瓣形，既古典又流行，成為銀茶器的經典款。茶托寬平沿，淺腹，圈足。平面為五曲、六曲花瓣形，有的茶托曲瓣頂端微向上捲。

探悉出土實物紋樣，銀器的裝飾題材豐富，有人物、飛象、走獸、龍魚、蜂蝶、花卉、樹石……紋樣裝飾正反映一段時代的生活面向。

追求幸福的想望

紋樣與現實生活的連結情況，借助紋樣表達了生命美的願望，刻劃著追求幸福的想望。

一九七五年，西安南郊西北工業大學出土了四件銀器。雙鴻小簇花紋銀碗、鴛鴦鴻雁折枝紋銀碗、黃鸝折枝紋銀盤，圖案題材以花鳥為主，都製成中心團花、周邊配以橢圓形折枝花、器口飾以花瓣紋形式，花紋皆陰刻並鎏金。

鴛鴦、鴻雁、黃鸝不同禽鳥紋，帶有濃郁的借意手法。「鴛鴦」是成雙成對，「鴻雁」是大展前程，都是古人生活想望的寫照，同時也反映了真實生活中的追求與理想。

銀器出現動物為主題，有單獨的也有成雙成對，或是散點布置構圖，成為後世傳承沿用的模範本。

唐代的銀茶器工藝精湛，包括範鑄、錘鍱、焊接、鉚接、鏨刻、鎏金、掐絲、切削、拋光……其間的工藝技術儘管歷經宋、元、明、清至今歲月淘盡，卻永不褪流行。

「鴻雁」大展前程
的想望（左圖）

擁銀入茶的盛況

一段精心描繪千年前喜銀的雀躍！原本來自空門的參訪紀錄，以為是清淨無塵之地，卻乍現廟宇殿堂中，布滿銀光四射的奢華。

他由日本渡海入中原。他是僧人成尋（1011-1081年·日本平安時期左大臣藤原時平之曾孫），寫了《參天台五台山記》：「店家廿町許，所置物以金銀造。」「從梵才三藏房有請，即行向，點茶。果廿種，以銀器備之；文惠大師來請，即相共向房。點茶。果廿種，以銀器盛珍果八種並美菜五種，饗羹五度，茶銀五杯（杯），銀小器也。」「點茶兩度，銀花盤，並製銀口茶器：茶壺，銀也。」

點茶是宋代品茗方式，用的是銀製壺、水注、盞托也是銀器，即便是當時廣受喜愛的黑釉茶盞，也同樣在盞的口沿加上銀扣，反映宋朝擁銀入茶的盛況。見聞錄說明是出家人都以銀器為風尚，更何況一般市井小民。

宋吳自牧（生卒不詳，錢塘（今浙江杭州）人）《夢粱錄》：「杭都如康、沈、施厨等酒樓店，及荐橋豐禾坊王家酒店、閶門外鄭厨分茶酒肆，俱用全桌銀器皿沽賣，更有碗頭店一二處，亦有銀台碗沽賣。」

由以上紀錄可知當時銀茶器廣受歡迎，就連當時對外貿易而言，竟也引來國外下單購買。一九七六年出水的韓國新安沉船中有多件中國銀茶器，包括銀

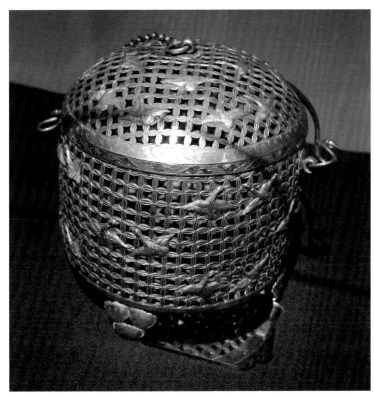

盞、銀瓶……其形制紋樣與同時代的青瓷雷同，足見銀器與瓷器互用的情狀，足見中國銀器在海內外的名聲很響亮。

中國銀茶器從宋代之後與海外交流，其間熱愛中國宋代品茗喫茶法的東瀛對於銀茶器的製作，有精湛的學習與傳承，這正是形成今日銀茶器獨步全球工法與名聲的師承。

技法工藝傳東瀛

日本傳承中國銀茶器的工法加以創新，形成獨特的器物風格之美。今人欣賞銀茶器將日本銀茶器行情炒熱，反而忽視千年前銀茶器在中國曾經就擁有風華無限。

拉回現實的銀茶器流動市場，大抵驚艷在於銀器與茶的連動關係。由銀壺煮水、銀壺泡茶的功能出發，帶來水質的驚喜。於是市場性的翻騰，硬是將來自日本的銀茶器，拱成二〇一〇年以降火紅的收藏品；然而，這些銀器身上所見製作工藝多傳承自唐宋技法的秘密卻隱而不發。

對銀茶器的不知情，浪擲了曾有的風華。探究製作手法，自宋元以降的紀錄，足見銀光四射的智慧。

宋元銀器的製作工法，以「打造」或稱「錘鍱」為主。《說文‧金部》：「鍱也。」朱駿聲（1788-1858年，江蘇吳縣人，清代訓詁家）《說文通訓定聲》：「凡金、銀、銅、鐵、錫椎薄成葉者，謂之鍱。」玄應《一切經音義》：「鍱，薄金也。」明張自烈（1597-1673

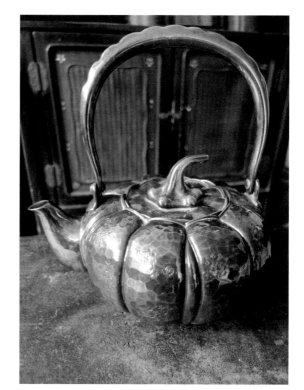

唐宋提樑遺風綿延（右圖）
橫越千年，斟器愉悅。（左圖）

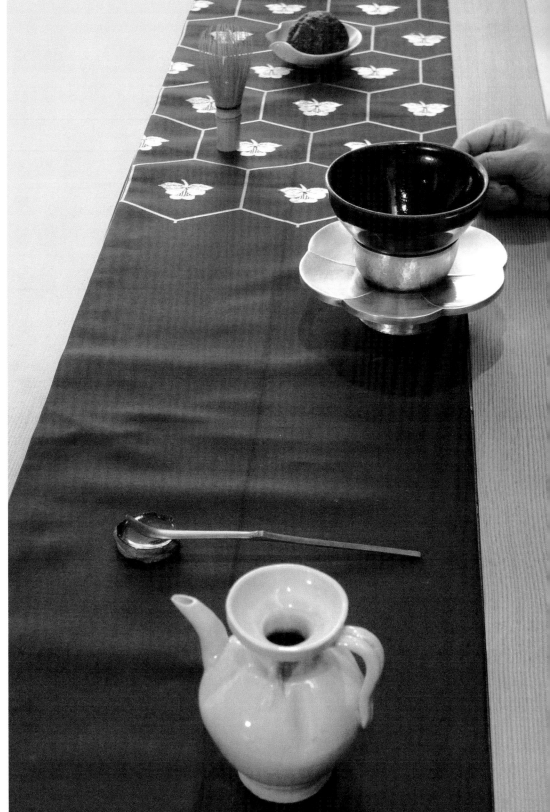

年，字爾公，江西宜春人）《正字通》：「銅鐵椎煉成片者曰鍱。」可知鍱最初的意思是金屬片，引申為製成各種花樣的裝飾薄片。

歐陽修（1007-1072年，字永叔，號醉翁，北宋吉州廬陵，今江西永豐縣人）《歸田錄》：「『打』自其義本謂『考擊』，而工造金銀器亦謂之『打』可矣，蓋有槌（一作撾）擊之義也。」

宋元「鏤花」、「鈒鏤」與現今所說的「鏨刻」，指的都是打造工法。如此繁複的名稱，讓今人對銀器的製作工法難以輕易認識；但是，今人卻可從出土的銀茶器中，梳理出銀茶器的形制，以及非凡的藝術特質。

宋銀茶器的炫耀

宋代流行點茶法，所使用的茶道具以黑色為尊，各地窯口生產的黑釉水注茶盞，成為點茶法中的焦點；然而，當時所興起的愛銀之風，也伴隨著點茶法的社會風氣，讓銀製茶盞、水注，從王宮貴族到市井富紳商賈，都以使用銀茶器為傲，甚以炫銀為樂！

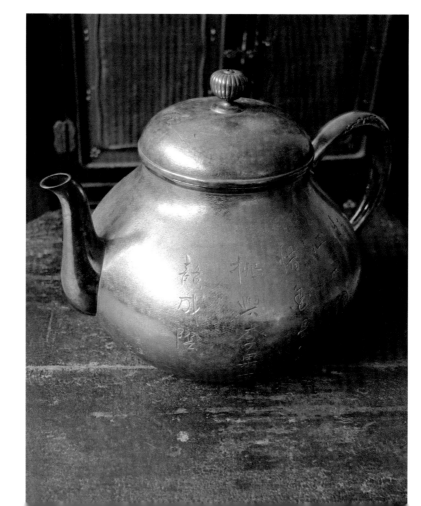

宋王朝的建立，城市經濟逐步繁榮。孟元老（孟鉞，生卒不詳，號幽蘭居士）《東京夢華錄》記述，這時的皇親貴戚、王公大臣、富商巨賈都愛用金銀器，甚至連酒樓妓館的飲具也用銀製，可見用銀量相當大。宋代製銀奠基在唐代的基礎上，由中央官府作坊、地方官府作坊、私人作坊、個人銀匠傳承前朝技法，再見新藝！

一九八一年，江蘇溧陽小平橋出土瑞果圖鎏金銀盤、乳釘獅紋鎏金銀盞，該盞外壁飾以乳釘，類似青銅器，古色古香，是宋代仿古思潮應用在銀器製作上。宋王栐（生卒不詳）《燕翼貽謀錄》記錄：宋代金銀器工藝有十九種；徐松（1781-1848年，字星伯，浙江上虞人，清地理學家）收錄《永樂大典》所成《宋會要輯稿》：「金銀工明確分工，一件作品由不同工藝匠師合作而成。」

宋代器物曾經興起復古運動，緊扣當時的儒家思想。乳釘紋源起於商周青銅器，品茗的銀盞托在復古運動中，與儒家的思維共浮沈，吐露著品茗中和之

技法工藝傳東瀛
（右圖）
今人沿用古人用
銀智慧（上圖）

道，正應和著時代脈動而傳播開了！

一九七四年，衢州南宋史繩祖墓出土的金簪、銀絲盒、八卦紋銀杯、八角形銀杯、銀梅瓶等，其中八角形銀杯與福建邵武故縣窖藏出土的南宋銀鎏金踏莎行人物故事盤，都彰顯了製作工藝的精湛。在使用功能上，被視為酒器，但八角形銀杯的造形，卻深深影響中國品飲用器的形制風格。一套六角茶杯與盤，是清末中國外銷銀，藏不住宋代銀杯的身影。

宋代品茗以團茶碾成粉末，入茶盞後以竹筅擊拂，必須用湯瓶注水入盞，同時激發茶的皂素，若擊拂得宜，茶與水才能交融，才能使茶湯「浮花泛綠亂於盞」。探究宋代點茶用器的黑釉茶盞及青白瓷湯瓶外，涉及金屬銀製湯瓶及茶盞茶托論述，僅見陸續出土銀茶器。

銀茶器的出土，名為盞托，有些出土名稱定為茶托、茶杯或茶盞，可以清楚看出其使用功能；但在品飲器物的共通性上，叫作酒杯或茶杯？是否共用，令人玩味。

銀盞托銀杯吸睛

一九五九年，四川省德陽縣孝泉鎮清真寺，出土銀器一七七件，有梅瓶、匜形器、執壺、尊、茶托、鏤空盒等，器形工整，與當時瓷器、漆器的風格頗為一致。如斗笠形杯、菊瓣紋杯、如意雲紋梅瓶、匜形器、執壺等，器體比例均勻。器物的高足廢除了僵直的斜線形式，均做成曲線，與器身、花口上的弧形相和諧。其中與茶器有關的，有銀茶托、銀杯、銀盞托，製作工藝令人驚艷。

現代人賞銀器，看落款，看是哪一個大師所作，其實宋代銀茶器也有落款，說明哪

宋代銀盞托歷久生輝（左圖）

一家的工藝好，哪一家的名氣大，這是宋代銀器的風尚，器身多了刻工名字與製造者姓氏、製造地點，這現象顯現出宋代銀器工匠具有一定的社會地位，也昭告天下買銀器也會認銀舖品牌，或是銀匠的手藝、知名度……。

一組宋代銀盞托刻有「周家造」銘文，銀托高2.5公分，口徑3.6公分，底徑6.5公分，杯高4.3公分，口徑10.1公分，足徑3.6公分，銀杯為直口，腹微彎，平底，下有矮圈足，托盤為蓮瓣狀，盤下有外展圈足，圈足一側刻「已西德陽」。宋代銀茶托的魅力，加上「名家」加持，魅力加分！

同時出土的另一件宋代銀杯，高5公分，口徑9.5公分，足徑3.9公分，侈口，深腹，杯身錘成雙層菊瓣形，內底有突起的珠狀花蕊，圓底下接外展圈足，器形厚重而精緻。此外，一件銀杯杯身直斜，下接外展圈足，通體光素無紋，如是的造形同建陽窯斗笠盞、定窯黑釉茶盞無法區隔材質互

異，造形神似，到底誰仿誰？

形制，在銀茶盞、黑釉茶盞互通訊息。其間的葵花形菊瓣紋，從出土的證據，找到視覺符號的流行，今人觀菊瓣紋原屬於宋代的意象，卻重新移植建置在東瀛銀茶器身上。

葵花銀茶托的流行

葵花型茶托，是宋代銀茶器中的流行款式：一九九○年福州茶園山南宋許峻墓、

繁複緻密結構吸
睛（右上圖）
傳世銀盤呼應葵
口遺韻（左圖）

一九七一年四川綿陽市的宋代窖藏銀器。不讓南宋專美於前，這時的遼國亦有這種器物出土，如一九七七年河北易縣淨覺寺舍利塔地宮出土的茶托。

銀盞托是成套器具，在眾多墓室壁畫或墓內石刻可見。這類盞托有最佳比例形制，盞口直徑達11公分，托口徑大於11公分，出土或傳世的建陽窯黑釉茶盞，常見口徑11公分的器形，顯見茶盞或茶托在不同的媒材中有共通的形制規格。

圓形銀茶托，這種器形在四川德陽宋代窖藏中有發現，也是托杯一套的器物。一九三〇年代重慶市塗山窯址和一九七七年浙江省海寧東山宋墓的茶托類中，有一些中部凸起茶托造形，應是當時流行的器形。

菱形銀盞，在不同出土地現身，說明流行的複製性。在江蘇溧陽平橋宋代銀器窖藏、四川德陽宋代窖藏、福建郡武故城均出土有與其相同的器物。

銀製盞與托，在出土的證據中有著實體物件的流傳，從這些器形的視覺符號中，看到今日流通市場銀茶器的重新建置，或許可以視為一種「復刻版」？或是當成意象的移植？然而，不可抹滅的是盞托的形制若花瓣，帶來幽幽清香的五感體驗，透過具象的視覺效應，引動清、香、甘、活、醇的銀器掇香。

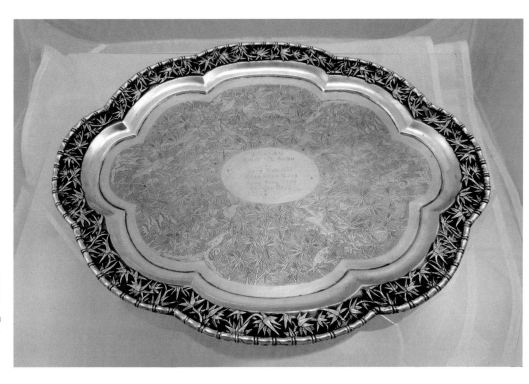

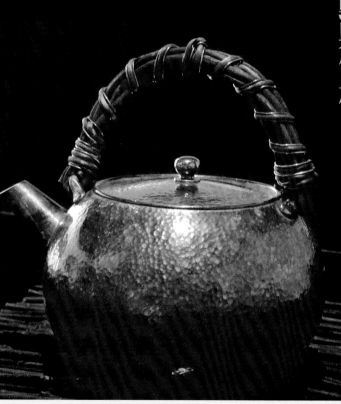

「銀茶器穿越時空留洋去」

元明以降銀瓷觀象製器得互動與傳承，

清銀茶器留洋海外啟航。

銀茶器若拱璧

銀茶器帶著功能主義，在製作過程中有其追求的華麗目標，並發展出對於銀的貴氣散逸出的強烈聯繫，從出土實物看來，銀茶器的原始形態，是為了品飲之用，對於銀所帶來的功能性，對水的提升，對茶的發茶性，雖不見科學與理性的精細功能分析，卻普遍存在樣式的審美追求。

一件黑釉建陽茶盞放在冷斂凝重的銀茶托上，是絕佳的視覺焦點；然，窖藏出土實物中，更知曉銀茶器少用，多被視為拱璧珍藏的事實。

一九五四年，內蒙古自治區赤峰市大營子遼駙馬墓出土一件〈魚鱗紋銀壺〉，現藏於中國國家博物館。壺表面錘鍱密集的鱗狀紋，並用兩組弦紋將腹部鱗紋分成上下兩層。

該器通高 10.2 公分，口徑 7.6 公分，底徑 6.7 公分，鏈長 41 公分。此壺直口、廣肩、圓腹、小平底。流較短，壺蓋上有一寶珠形鈕。肩上有兩個對稱的圓鈕，上安提樑，樑上繫長鏈，鏈端有一圓環。

此壺形制中，最特別是短流壺嘴，影響後世製壺工藝甚巨。今日所見的日本銀製短流水

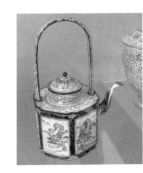
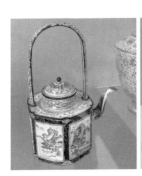

物品形式興起品茗的連動（右圖）
提樑壺（本頁圖）

注、宜興巨輪珠式壺、福州泥銚等，雖然將煮水與泡茶的功能做了區隔；但短流的形制上有其出水（煮水）或出湯（泡茶）的流暢性，更挾著器形的黃金比例的視覺效應綿延流傳著⋯⋯。

以銀求勝的概念

一九七九年，遼代銀器在內蒙古自治區赤峰城子公社洞山大隊洞後生產隊村出土二件魚龍提樑壺和一件銀雞冠壺，工藝有唐代銀器風格；但在造形上是契丹民族特徵。此外，一九七五年，內蒙古敖漢旗李家營子遼墓出土了人首銀質壺，具有伊朗薩珊（Sassanid Empire，西元224-651年）風格。

儘管游牧民族與漢民族生活在不同的形態中，所製的工藝卻可發現其傳承的源流，更存在著各自表述的魅力。

物質文化的領域中，唐代的銀茶器以雍容華美聞名，宋代銀茶器以清簡素淨見常；但這些精緻工藝與今人的聯繫何在？品茗的滋味果然以銀求勝？

銀茶器的使用於唐宋就已成風尚，其實用性與觀賞性受到普遍性肯定與認同，這樣的使用概念，是否延續至現代品茗生活中？

銀茶器代表以物品形式外觀的審美性質，傳承自元明以後的設計方向，也興起了與品茗方式連動的關係。

唐宋品茗以煮茶、點茶的形式，表達了對於茶葉在一個小的空間中，找到優雅的氣氛，其所帶來的寓意與禮儀的象徵，有著清賞與清淨的況味。

清賞與清淨的況味（左上圖）

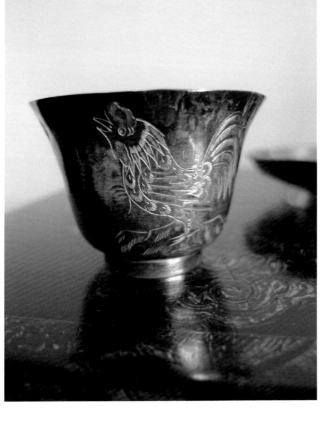

廢團茶的顛覆

然而，隨著元代朝廷廢團茶以後，品茗方式有了具體的改變，並導致了茶器對傳統中，有了功能上的衝擊，並對茶器的審美象徵意義，多了一些實用主義。

元代品茗以散茶為主導的發展方向，讓銀茶器的使用注入了活水，也導致工匠雖然承繼著前朝人的技法；但在工藝標準與成器觀念，以及茶器所賦予的文化理想，出現了極大的變異。那麼，廢團茶後的散茶品茗情境中，有哪些銀茶器的顛覆？又有哪些依循著復古的式樣？在元明清以後的物質文化中，茶器的發展又如何與瓷器主導的茶器作一互動？

銀茶器與陶瓷器的相互影響，產生了「觀象製器」之物。

從現實的視野裡，取得的靈感，又如何在茶器的器形中，找到審美的連動意涵。單就出土的單件銀茶器來看，考古的立場，以出土的斷代、形制的描繪作為歷史紀錄。那麼，到底這樣的茶器所要表現的綠茶散茶時代的來臨，又有哪些密切的關係？

一九六○年，江蘇省無錫市南郊錢裕墓出土《鎏金花瓣式銀托盞》，屬元代器物，通高5.8公分，盞高5.5

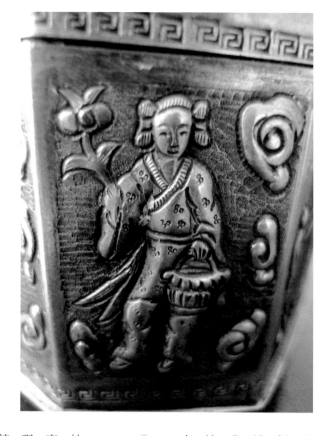

公分，口徑8.8公分，托高1.5公分，徑18公分，現藏中國江蘇省無錫市博物館。此器用銀片分別錘成花形盞及托盤，花瓣之上陰刻折枝花卉紋飾，器表鎏金，為該墓所出銀器中的精品。

格古清賞到視覺統籌

一九七八年，內蒙古自治區巴林右旗遼窖藏出土〈八稜鏨花銀執壺〉，通高25公分，腹徑15公分，現藏於內蒙古自治區巴林右旗文物館。壺為八稜形，直口，長頸，斜肩，直腹，下腹折收，底接八稜形圈足，肩一側有竹節狀立式流，壺另一側有扁形把，蓋頂端有一寶珠鈕，蓋側有一環，套於壺把之上，銀壺的每個稜面均在花瓣邊飾圍成的開光內，鏨刻折枝牡丹和變形纏枝花等。

巴林右旗發現的窖藏銀器有八稜鏨花銀執壺、八稜鏨花銀溫碗、柳斗形銀杯、荷葉敞口銀杯、二十五瓣蓮花口銀杯、海棠形鏨花銀盤及銀筒等，這批銀器完全是中原形制。

元代品茗風潮和品茗方式，撞擊了銀茶器的製成和風貌，並在裝飾工藝中注入了鏨

移植中國紋樣的吸引力（上圖）
福壽雙全的祝福（左圖）

花技術，讓盞或杯在紋樣上多了豐富的形象變化。在文化象徵方面，元代進行散茶的品飲，對於製作銀茶器的工匠而言，對這樣的品茗方法的轉換，除了銀茶器原本在前朝具有「格古清賞」之功，到了元代以後的器物，就落實在品茗的理性功能上。因此在設計形制時，會側重於視覺統籌的一種審美活動。

利用鏨紋落實了極簡的經驗美感，所帶來的器物欣賞的美，就不是只有耳目之娛。

通過觀察銀茶器的形制、紋飾、材料、質感所帶來的年代痕跡，就不只是一盞一托。今人所連動的是一個品茗時代的分水嶺，所延伸出的思想感情，也相互交叉，讓銀茶器在這個時代多了思維。

朱碧山打造龍槎杯

元代銀器出土量比較豐富。一九五五年，安徽合肥市孔廟舊基出土的窖藏銀器有盒、碟、杯、壺、匜、碗、瓶等一百多件，其中金碟、銀壺鏨「章仲英」款，有蓋銀瓶刻「至順癸酉」款，銀碗圈足上刻有「盧州丁舖」銘。銀工或銀舖落款的明確，成為今人探究銀器來歷及演變的軌跡。

對於討其根源，紀其故實，參以古今之變，這樣的歷史情懷，在元代銀茶器物件中，其實是充沛的。

一九六六年，江蘇金壇湖溪發現裝於元代青花雲龍罐內的一批銀器，這批銀器做工較精，尤其蟠龍銀盞、鎏金蓮花銀盞、凸花人物故事盤等，反映當時蘇州一帶的製銀工藝技術。

元代銀器中，有一部分集中出土於長江下游與太湖之間，正彰顯

以蘇州為中心的金銀器盛況，並造就名匠如元代朱碧山（字華玉，生卒不詳，浙江嘉興人），他的傳世品至今僅四件，一件「龍槎杯」藏於北京故宮博物院。「槎」，是古代神話中的木筏，槎杯是製成木筏狀的酒杯。

元代銀茶器的風華，考察其演變軌跡，帶來指涉或隱含著對於後來明代銀茶器的評價，表現出一種沿著品飲綠茶的歷史線索。同期間興起的明代青花茶器，也帶來不同品茗用器的逸趣。

華麗衝撞苦澀情懷

明代文人所講究的品茗意境，有其隨意的思索，也有明辨的是非，有人推崇瓷器，刻意貶低銀器的嬌騷。然而，返回對於明代茶器的關注，器物所表現出與考古或格古，都有著不同的意趣。明代銀茶器的審美與知識，都指向著器物諸多的變遷，而開始對於古器製作的精美，而產生感喟，也對於明代所作的器物樣式奢侈，而喪失銀器的深度。

原本明代銀器與自然物象與象徵所應有的理性，能帶給使用者一種清簡的愜意；但在實際製作上，借助銀工越趨成熟工藝。銀茶器的人工物象，就做了更大的表現，進而弱化了茶器原有與自然的關連。

明代銀器主要出土於江蘇南京、安徽蚌埠、雲南呈貢、江西南城、湖北坼春、湖南鳳凰、北京定陵等帝王公侯的陵墓。銀器的活動場域，落點在明代綠茶主要產區，說明品茗風氣在貴族社群中的流行。

銀茶器的多變與靈活，也反映了達官貴人用器的較勁，因此，明代銀器發生了質變，原本綠茶的苦澀帶著文人的情懷，卻被銀茶器華麗的形制衝撞，甚至在競相使用追

一盞一托，年代痕跡（左圖）

逐中，讓明代的銀器工匠，開始訴諸多重工法的應用，以其製出令人耳目一新的項目。

循古意適今宜

從明代銀器出土的歸納中，明代的上海銀器工匠們，應用錘鍱、塹刻、圓雕、鎏金諸技藝，製造出諸多華麗濃艷、設計精巧、用途廣泛的銀器。這些工法集結了「循古之意而勿泥於古，適今之宜而勿牽於今」的理想。一九九七年，上海盧灣區肇家濱路、徐家匯路李惠利中學墓葬群中，發現明代銀器不僅有裝飾華麗的飾品，還有杯、壺、盅等飲食器。

銀器藝術工藝，以薄金片錘鏨焊接而成，鑲嵌以紅、藍、綠、白諸色寶石，代表明代寶石鑲嵌工藝應用廣泛，正是此階段銀工藝精進所在！

一九五六年，北京明神宗朱翊鈞陵（定陵）及四川劍閣明兵部尚書趙炳然墓出土的金銀器，則反映了明萬曆時期皇家及南方金銀器的面貌。

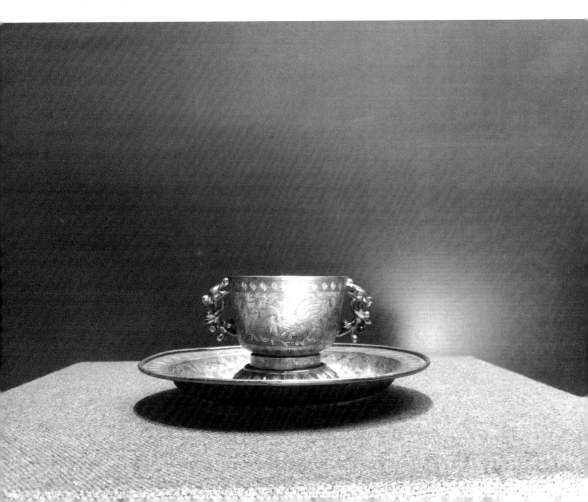

一九五八年，湖北圻春荊端王妃劉氏墓出土的金鳳冠、金戒指、金簪、銀壺、銀鍾、銀盒等。

一九七七年，北京市海淀區八里莊明李偉夫妻合葬墓出土明代〈六角鏨花錯金銀執壺〉，通高23.5公分，最大腹徑10.5公分，口徑5公分，底徑7.5公分，執壺截面為六角形，每面皆鏨刻精密的花卉、飛鳥和疊石，壺頸有一周「卍」字紋，壺蓋每面刻一組如意雲紋，壺的圈足、把手及流上刻以繁密的纏枝紋和三角紋，紋飾部分錯金。現存首都博物館。

銀鍑煮湯甚佳

一九八二年，湖南通道侗族自治縣下水涌瓜地，發現二十八件南明窖藏銀器，一件蟠桃銀杯及桃形杯與枝葉杯把的巧妙結合，讓品飲的盞托形制逃脫框架，「把」提供品茗時的便利性。

明代文人品茗，熱愛綠茶，大抵推崇青花器，由景德鎮窯口到各地青花瓷窯口，皆有精妙茶壺、茶杯、茶鍾等製作，或成套成組，或待愛茶人自行配套成組。

明代品茗愛青花，卻也忘不了銀茶器所帶來的優越感。明代文人在寫「茶史」時引用了蘇軾（1037-1101年·字子瞻·眉州眉山·今四川梅山市人）《試院煎茶》：「銀瓶瀉湯誇第二……。雪乳已翻煎去腳，松風手作瀉時聲。」此外，陶穀（903-970年·字秀實·邠州新平·今陝西彬縣人）《清異錄》：「富貴湯當以銀銚煮湯佳甚，銅銚煮水，錫壺注茶次之。」都成為銀瓶為上的指標。不為復古只為愛銀有道理。

明代屠隆（1543-1605年·字長卿·號赤水·浙江鄞縣人）《茶箋》。擇器中說：「策功見湯業者，金銀為優……惡氣纏口而不得去。」

炫富大躍進
（左圖）

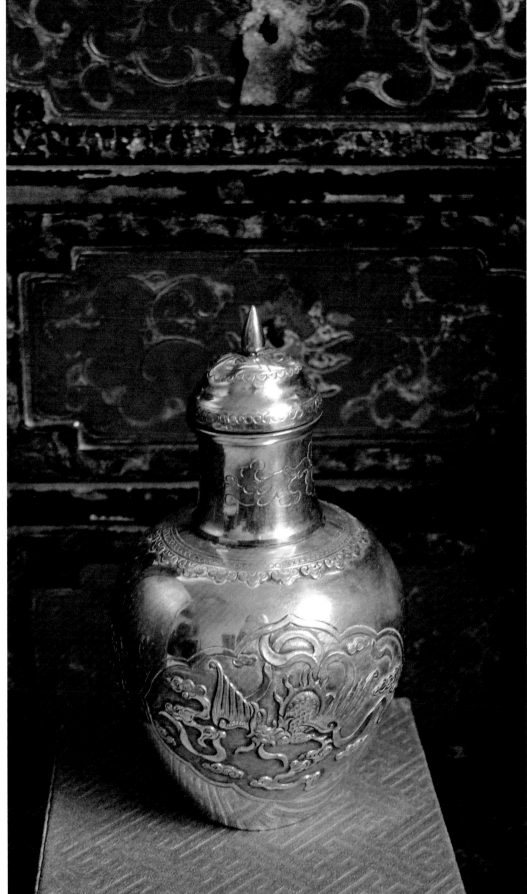

「壺古用金銀，以金為水母也。然未可多得……」這些人推崇銀茶器，正和以青花瓷為清流的品茗人士採取二元的立場。

炫富大躍進

明高濂（1573-1620年，字深甫，號瑞南、錢塘，今浙江杭州人）寫《遵生八箋》：「茶銚、茶瓶，瓷砂為上，銅錫次之。瓷壺注茶、砂銚煮水為上。」清吳騫（1733-1813年，字槎客，號兔床、海寧人）《陽羨名陶錄》：「茗注莫妙於砂，壺之精者，又莫過於陽羨，是人而知之矣。」

高濂或吳騫推崇砂陶作為煮水泡茶的利器，正與銀為軸心的品茗形態做了二元區分。在實際的使用中，銀茶器有其不便之處，但卻依存著品茗的豐碑與高度。砂陶用器的趨勢與現象，正展現了品茗用器多元方向的共存。

清代銀器工藝空前發展，皇家用銀器更是遍及各方面。乾隆時期（1711-1799年）的銀器，其製作工藝有範疇、錘鍱、炸珠、焊接、鑴鏤、掐絲、鑲嵌、點翠等，並綜合了起突、隱起、陰綫、陽綫、鏤空等手法。皇家用銀器主要來自養心殿造辦處金玉作及地方督撫所貢。

清乾嘉時期（1711-1820年），使用銀器已成為「炫富」的一種社會現象。銀茶器從原本皇室專屬，走入富人商賈的世界，更由原本中國境內的流動場域，跨界到歐洲、美國，這正是中國茶隨著航海時代外銷世界的一次風起雲湧。

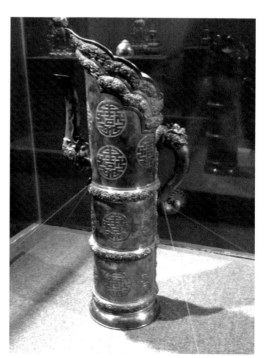

養心殿的傑作
（右圖）
包裝顯現銀茶器
貴重（左圖）

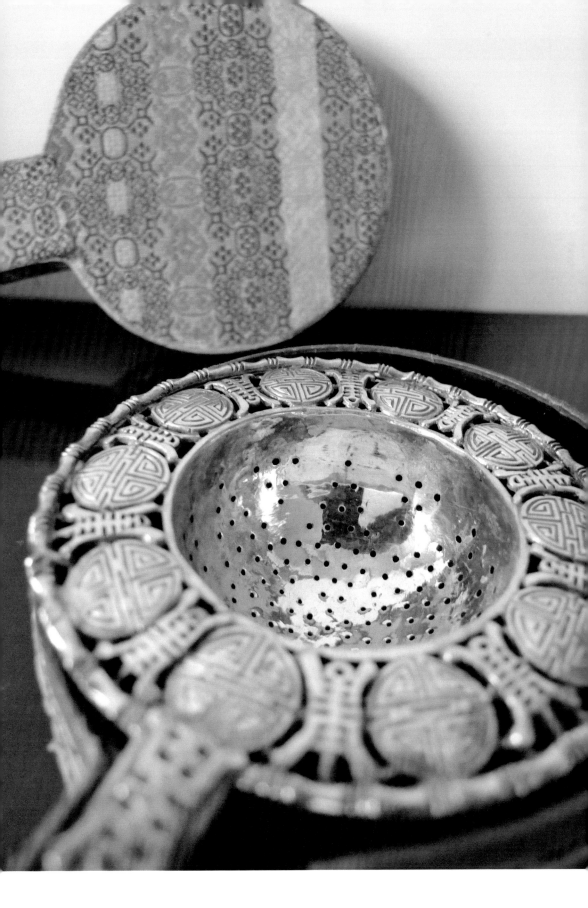

上海鏨工廣東浮雕

中國歷代銀茶器璀璨奪目，十分吸睛，好用的銀茶器到了清代中國外銷銀茶器的輸出後，廣為歐美人士推崇喜愛，中國銀茶器打開了光輝的品用之路。

清乾隆二十二年（1757年），廣州開始對外通商，當時的十三行作為與西方銀器市場的接軌，來自西方銀器的製造，對中國近代銀器產生了影響，從此間延伸發展的銀器行業，在上海萌芽茁壯，自此中國各地銀樓銀作坊產生工藝差異化競爭格局，由傳世品可探析：上海銀樓擅長鏨工，廣州的工藝擅長錘鍱浮雕。在不同的地域所製的中國銀茶器，出現不同的風格，這獲得西方消費市場認同。

中國銀器的珍貴，由其外包裝窺探，其間有的用漆盒，有的以木盒包裝，每一件銀壺或奶罐都會按照其本身尺寸、大小、厚度、寬度來量身訂做包裝，將成套茶器嵌入盒內量身訂製的凹槽，並鋪上絲綢襯裡，如此不僅具有保護、美觀作用，銀茶器的包裝盒至今留存，脫了榫接的樟木盒，斑駁的絲綢襯裡，褪色的包裝盒卻擋不住銀器發散誘人的光芒，銀器生輝所乘載貴重金屬的本質。

以當時價格來計算銀的包裝盒，文獻記錄：一八〇一年的一位Sullivan Dorr買了成套的中國外銷銀器，他花了274.5美金，而盒子是4.5美金，如此推算，一套銀茶器的價格是包裝盒價格的六十倍，顯現銀茶器的貴重！

當然，銀茶器的配件重量較輕的，就以絲綢或紙盒來包裝，一件作為茶濾的銀器，柄是翡翠做的，上雕有蝙蝠紋，圓形濾網以銀打造，上鏤刻了萬壽紋，兼顧了形式與功能，彰顯了器物的華麗，更表現了中國紋樣所寓意「福壽雙全」的祝福，這樣的銀茶器反映了器物上移植了中國紋樣的吸引力，更是歐洲上流社會以茶為品茗時尚的見證。

包裝盒藏不住誘
人光芒（右圖）

中國外銷銀洪流

中國外銷銀茶器與中國的茶葉，成為大航海時代中歐洲的兩大搶手貨。傳世的中國外銷銀茶器已經走過唐宋元明的歲月，到了清代走出中國「留洋」，體現在西方品茗雍容華貴場景中，上流社會生活一環的美麗故事，是一段交織在廣州、上海與香港的流「銀」歲月。

中國製銀器在大航海時代的中西文化交流中大放異彩，來自西方的客製化訂製，曾使中國銀器成為西方上流社會爭相收藏使用，然而這段中國銀茶器的鎏金歲月在戰亂中褪去光彩，被遺忘了，直到一九七五年 H. A. Crosby Forbes 寫了 *Chinese Export Silver 1785 to 1885* 出版，至此中國外銷銀（Chinese Export Silver）這項曾經被遺忘的藝術再度引動世人關愛的眼神！

中國外銷銀的產製主軸是銀茶器。從器物器形及功能互動關係上，對於近現代的歐美城市品茗生活，以及由茶引動的休閒審美的基調，產生了廣泛的影響。然而，經過百年歲月，中國珍品被「自己人」忽略了，四百年來的中國外銷銀的發展與形成到底有甚

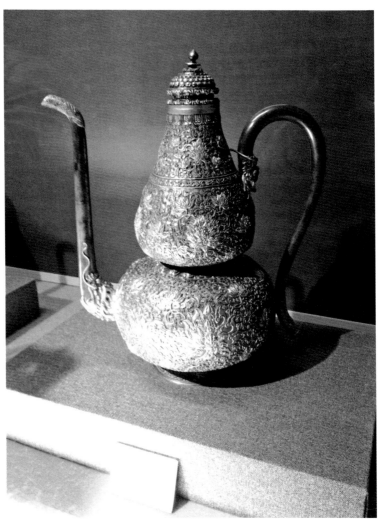

壺古用金銀
（右圖）
中國外銷銀洪流
（左圖）

麼魅力？在歐美銀器舞台中又如何獨樹一格？以茶器為主角的銀製品，又是如何珍稀可貴？

四百年前的時空，正是歐陸大航海時代的啟航，精巧銀茶器成為歐陸上流階層款待座上賓的流行與需求，這也帶動市場活絡，在銀茶器的貿易效益中，中國銀器打造實力與工藝奪目廣受好評，加上銀茶器的跨國貿易，帶來巨大商業利益，從中國買銀器賣到西方市場有高利潤。

銀茶器夾雜在中國外銷銀的非凡，締造商業貿易利基，傳播中國工藝的藝術底蘊，推動茶文化視野到歐美，儘管這被歷史淹沒的銀茶器沈寂了，卻在銀器奪香中重新再現，是研究中國金銀器中，除了窖藏出土實物外，最具規模且有產製剖析的再發現。

西方下單廣州製作

拉開中國外銷銀的時間軸線，正逢中國門戶洞開，有了對外貿易港口，就讓銀器涓滴匯集成氣候。中國外銷銀茶器傳遞非凡動人功績的故事，有來自中國民間的社會力激盪，象徵人格品位花鳥草蟲，傳承祖業的經典忠孝節義或唯美浪漫故事的刻畫，在銀茶器中，既張揚又不衝突的融入西方人品茗生活美學。

十八世紀中期至十九世紀，廣州十三行已是繁華港埠，博得「東方倫敦」之稱。透過廣州來華貿易、觀光、出使的洋人很多，他們對於銀器的文化品味需求，直接影響了廣州銀匠的製作工藝。

在廣州製作的外銷銀是專門為洋人而造的，訂單多來自暫居廣州的西

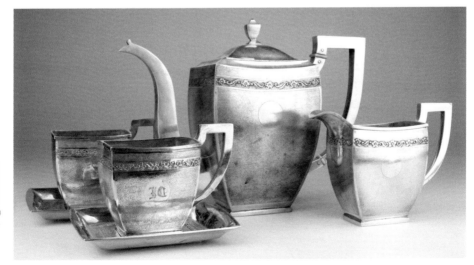

方便節、商人、遊客和商船船長或船員，他們委託中國銀匠打造銀器，並用於自用或做生意。

現存與外銷銀有關的文獻，例如郵船紀錄、貿易書信，透露了外銷銀的最初面貌與歷史顯影。首先是銀器帶來的利益回饋，往返的航運人員利用職務之便，逃漏關稅獲得利差。

當時來自西方的船長、押運員和船員等能夠爭取到一些貨倉空間，以便帶回國一些貨品，通常為銀器或瓷器，這些貨品帶來的利潤，作為他們正職的收入補貼。

美國和英國的貨船給予船員每人二十到兩百立方尺的倉位，這等於有免費運送會儲，加上這些銀器不列一般貨物，可以避免美國或英國的進口關稅。

銀器獲利與市場供銷互為關鍵，令人由市場交易面向探析了這段外銷銀貿易樣貌。

跑單幫的船員通路

船員會在離開母國之前接受在中國訂製物品的訂單，逃稅是利基，製作的時效亦促成交易順暢活絡，當時中國銀匠能迅速地交貨，讓船員在回程時就可以把訂製銀器帶回母國。船員在銀器上加上一點利潤，價格仍比美國、英國本土的銀器便宜，極具市場競爭力，十分暢銷。

外銷銀的火熱，是中國對外貿易風光一頁，其間令人驚喜：銀茶器出口在每一回交易中扮演共銀共贏的利器！

銀茶器在中國的貴族文人爭議中，有被捧高，有被貶低。對銀茶器而言，直到成為外銷銀，登上貿易留洋之路，銀茶器的蓬勃舞台適逢西方工業文明之後，重視休閒精神娛樂時代的來臨，更啟動中國外銷銀的風光歲月！

第4章

外銷銀茶器的風華歲月

探索近二百年來中國外銷銀（○五○易）大時代，海上貿易成就銀茶器店東的建物實景。

設計與產製的交織

儘管銀茶器隨著中國外銷銀的貿易交易遠傳世界各地，儘管銀茶器曾是歐美上流社會品味賞析的最愛，儘管中國外銷銀茶器百年風光隱沒小眾，儘管這被遺忘的工藝極品被遺忘在牆角，如今珍藏的銀茶器再度現身！

光輝動人的器表正是茶與銀器舞動的回憶。透過器物來理解品茗活動及生活茶器的思想，那麼對於銀茶器的成套使用，甚至隱含著當時人們對於器物的價值判斷，成套銀器服務的階級對象就可在這樣的觀點下，理解特定時期物質文化與品茗視野。

中國外銷銀茶器，輸出國家大致集中歐洲與美國，這些銀器工藝帶著混種多搭的性格，創造了多元器形紋飾的美感經驗，在銀茶器的製造中，發現每一件器物是嚴密謹慎的作品，因此可以看到器物底部有工匠、銀舖的落款。

這些款識自我表逑製作者的榮譽感，更是早期「中國製」揚名立萬的代表，同時反映中國銀領先進入全球化商品的位階。

中國外銷銀多元魅力，有西方工匠與中國工匠的設計交織，這些銀器訂單上所要求的樣式設計，有些來自西方，有些則直接交由中國生產者設計，生產則全在中國當地銀樓或工坊製作完成。

款識不單是歷史印記，挾帶演出一段商戰避稅的大戲。銀茶器的「真身」實為中國製，但「外裝」為充滿西洋製樣貌的特殊銀器。透過銀器訴說著銀器與國家利益的衝突，影響銀茶器產品設計更新與變動，究竟是為了避稅而演出的銀茶器「變裝」秀！

逃漏稅「變裝」秀

一七七五至一七八三年美國獨立戰爭後，英國為了幫國庫增加收入，在國內加課「銀

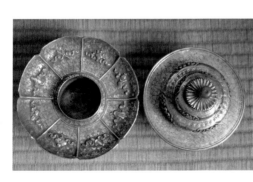

低調奢華的再現（右圖）

全球化商品的位階（左圖）

器稅」。所有銀器的販賣者與製造者，必須帶著銀器到稅務單位秤重，按重量比例納稅，完稅後在銀器上打上「國王印記」以表示課過稅了。

當時的銀器商人想出了避稅方法：有的是「移花接木」，將小件的完稅銀器印記移到大件的器物上；有的則直接到中國廣東下單製造，銀器成品上打上仿製的課稅印再回銷英國。外銷銀器是貿易稅制下的產物，銀器上的完稅標誌，更成為判斷製造地與年代的重要依據。

回溯銀茶器上的印記，今人穿越時空，窺探了一個時代社會結構與經商模式再現的場景⋯⋯

一七八五年英國銀稅制實施後，銀器上打印的「國王印記」，代表已經繳了稅。事實上，因為當時英國政府還沒將這些印記正式明文列管，因此提供了仿冒空間。大量在廣東製造的銀器，也印有仿製的「國王印記」，並外銷到當時的英屬新英格蘭、加拿大、開普敦、加爾各答及澳洲等地，而這些銀器上除了完稅印外，更因不同訂單要求，烙上不同「英文字母」或圖案標示。

如今，散落世界各地的銀茶器，若光是用款識作為辨識，可能會發現這段時期的「仿印」。因為當時中國外銷銀製作者，接受了訂單要求，所落的印同英國政府的規定，因此必須細分才能辨識，何者是真的課了稅？何者為仿？

一八五二年，英國官方為了遏阻「仿印」，正式出版有關課稅

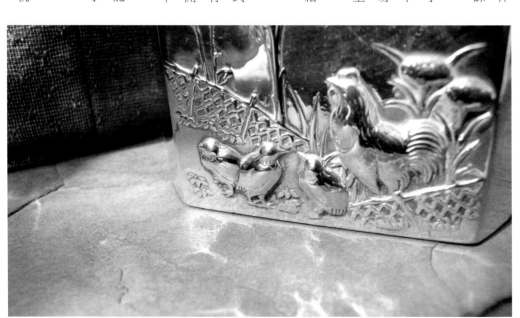

款識版本，明確標示官方烙印的樣式，自此「仿印」之風才告一段落。

銀茶器的「仿印」，如同今日的智慧財產權所說的「仿冒」，應受相關法律保障，或由國家之間貿易制裁所保護，然而，往昔中國外銷銀茶器的仿冒問題，衍生自消費市場所下的訂單。真不知道，當時負責生產的中國銀樓或作坊，知不知道有一部分器物是「仿冒品」？

銀茶器變裝逸趣
（右圖）
中國外銷銀掀起
收藏熱
（左上圖）

十三行製銀工業區

銀茶器生產基地，進行了一連串複雜的商業活動，產生的貿易紀錄訴說著清代門戶洞開後，貿易增加了生產基地人口與物資的流動，使得中國沿海成為逐利藏富、商業繁榮的地點。就在貿易與經濟的互動中，銀茶器工藝製作的商業化與專業化，顯現產銷拓展與海外市場聯繫的關聯性。

銀深層的時代美感（右上圖）
銀作坊不同，風格互異（左圖）

外銷銀的交易場域在廣州延展，今人藏銀器對產地的回溯，將是進入辨識中國外銷銀器堂奧的重要依憑。面對器底出現款識時，她正扮演文物傳承的重要溝通角色。今人可依據當時買賣交易紀錄中，印證藏品的身分價值和歷史定位。

一件品茗時的配角「茶漏」上落有 TS 款，竹節紋柄身，並飾以連環梅花紋樣，布滿了中國文氣的樣式，正是出自廣東銀作坊的精品。茶漏是作為銀壺出湯時，過濾茶葉的配件，卻有如此中國在地的面貌，以及原產地明白標示的印款，正書寫著廣州曾經以銀發聲的一段流銀歲月。

一八五七年，「仿款」外銷銀多在廣東製作，其間多集中座落市中心的商業區「廣州十三行」。廣州十三行，相傳明代就有，指的是鴉片戰爭前，廣州官府特許經營對外貿易商行總稱。

一八五六至一八六〇年，第二次鴉片戰爭爆發，南海知縣華廷杰在《觸藩始末》中記載戰火對廣州十三行的衝擊：「夜間遙望火光，五顏六色，光芒閃耀，據說是珠寶燒裂所致……」

今日廣州十三行成為鞋類雜貨批發中心，昔日以銀器為導向的交易場景，正如戰火形容的下場，只留下遙望火光，在文字中供人追憶。

製造行銷一條龍

廣州作為外銷銀的中心，銀茶器為何成為主

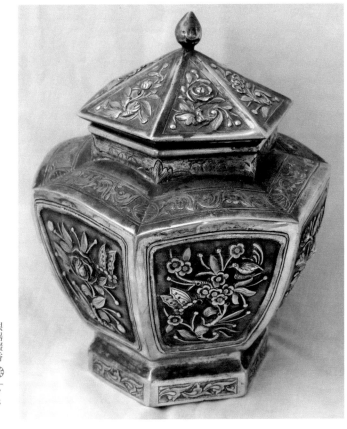

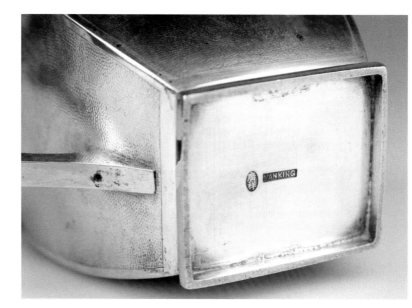

要的訂單？又為什麼產生互為競爭而多元的銀作坊與銀樓？原因是中國茶已成歐美流行時尚。

一七八三年，英國進口中國茶已達一千五百萬磅，到了一八三〇年代增加到三千萬磅。中國茶的外銷量增，帶來西方的貿易逆差，原本茶的益處就在「東方主義」的心理作祟下被醜化了。

一七九七年出版的《窮人之國》（The State of the Poor）中，說茶葉是「中國毒害人心的東西」，反映了品茶是階級的奢侈品，更是當時英國每年三百萬英鎊的收入來源。而伴隨而生的銀茶器，也是一樣火速成長，廣東以外的通商口岸如香港、上海、天津等地，也興起銀茶器的狂潮。

中國近代的銀樓業發源於上海，中國第一家銀樓是創建於明崇禎末年（1644年）的日豐金鋪。上海與廣州的銀器作坊不同，上海銀樓是生產與銷售一體，前面是店鋪，後面是工廠。而廣州銀器作坊是以製造為主，銷售則交由貿易行分工進行。

一組有原裝木盒，包括銀壺、糖罐、奶罐與夾的中國外銷銀茶器，保存完好，很難想像她們已經過了逾百年歲月，款識「SILVER」作為標示，銀器環繞的紋樣，既古典又簡約，正是品茗時一種低調奢華的再現。

銀樓業上海淘金

想當年的品茗情境，來自中國的茶，在滾燙的水中，在銀光四射的茶器中，解構著

西方訂製中國製造（右圖）
外銷銀器閃亮魅力（左圖）

東方與西方文化交流的底蘊。這正是上海銀器的經典。從製作到銷售，是上海十里洋場靈活貿易的見證。

上海銀舖群聚十里洋場，互為競爭學習模仿，也有來自西方的外商，成為強勁的競爭者。但在地的上海銀樓卻以融古匯今的工藝技術，加上靈活的宣傳策略，在市場占有一席之地。

中國銀器的製作工藝，有其承襲的本源。對於來自西方訂製的銀茶器，更能發揮所長。

上海是中國銀樓接觸外國「洋貨」的主要港口。上海的外國銀器來自多個國家，十九世紀末到二〇世紀初，出現著名的洋銀器專賣店：位於南京路1號的「烏利文」洋行主要銷售瑞士的鐘錶和首飾；位於南京東路82號的「西伯利亞首飾公司」是俄羅斯人開設的；「康茂」洋行銷售的日本銀器則是一八七三年日本政府在海外促銷日本手工藝品的通路；來自英國的「新利」洋行以銷售銀製器皿聞名；「美記」洋行專售美國鐘錶與銀器。

洋行賣銀器，夾雜著銀茶器，它們有的是

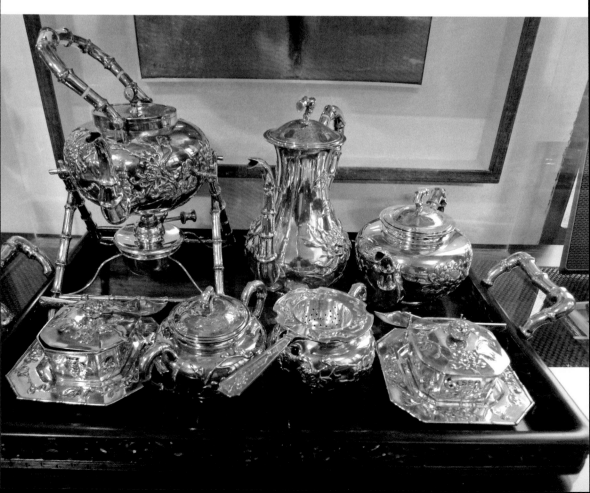

賣洋貨，也賣中國做的訂製品，形成東西交融的榮景。當時在上海由中國人經營的著名銀樓有：楊慶和、裘天寶、鳳翔、方九霞、方天寶、費文元、慶福星、景福、恆孚、寶成、慶雲等。

洋行廣告宣傳戰

中西銀舖的榮景，銀器的買賣出現競爭格局，洋行以廣告手法宣傳吸客，中國銀樓也不甘示弱，應用了媒體宣傳戰大作宣傳，甚至標榜突破原來的傳統技藝，所製銀器有來自西方的技巧。

一八七七年，《申報》曾刊登仁和洋行廣告：「本店開張虹口大橋頭直街。專用西法電鍍鑲鍍大小金銀器皿首飾及水煙並鍍外國食具刀叉盤碗等件，工料堅致，價目相宜。」

一八七八年，慶榮銀樓登了廣告：「本樓開張上洋老北門外大馬路拋球場南首，座東朝西石庫門內，精緻金銀時款，滿漢首飾朝頂束帶，鳳冠霞佩即「帔」，堆壘鑲嵌搜挑，人物博古酒器奇艷花卉，鍍金髮藍即「琺瑯」，包金點翠，榨金做西法鍍金鍍銀，玲瓏細巧，花色一應俱全。」

上兩則廣告透露了上海的銀器製作除了傳統工法，更熟練地應用現代的「西法鍍金鍍銀」。

洋幫本幫伴手禮

鍍銀技術在一八三八年由英國Elkington兄弟發明，利用鹼性氧化物鍍銀，降低鍍銀用

銀茶器外銷流動
的傳播（右圖）

料成本，正與世界接軌的上海，銀樓學得鍍銀技術，並以此作為產品特色大肆宣傳，吸引消費者。

除了新穎的鍍銀作為宣傳，上海十里洋場更懂得行銷銀器，將當地所製銀器列為「特產」，宣傳為到上海一遊必買物！

一九三○年英語版《上海指南》（*City Directory of Shanghai*）中，將銀器作為上海著名特產推薦旅客，此舉也反映上海是中國最發達的銀器製造及銷售中心，南京路上有裝飾豪華的銀樓專售銀器，當時的銀樓更成都市標誌。如今，上海的都市標誌已經成了電視台高塔。

銀樓、印記，銀器店用外文雜誌來訴求品牌特色。二○世紀初的廣告裡，可以看到「德祥」、「聯生」、「長盛」、「和盛」、「聯興」等出名的外銷銀器店。他們以居住在上海的外國人及來上海旅遊的外國遊客，作為主要銷售對象。

行銷銀茶器，在廣告中有的還強調銀匠的工藝技術，就像今日餐廳中強調主廚的手藝一樣。一九一八年南京路專門製作「洋裝金銀首飾」的「聯生公司」刊登廣告：「本公司經理人寓滬三十餘年，從事洋裝首飾業已久，已熟能生巧，所聘工師皆屬粵中有名人物⋯⋯。」

製作外銷銀器的要角大多來自廣東，這也讓上海當地人存疑：為什麼這麼多的銀樓，專作外銷銀的技師，卻是來自廣東呢？

一九八七年，一項針對上海銀器工匠的田野調查，找到了一些碩果僅存的老師傅，做了口述歷史，證明了製作外銷銀器的工藝大師主要是廣東人，他們住在上海虹口一帶，他們透露，一九四九年前上海銀器業中專門製作外銷西洋銀器稱為「洋幫」，內銷銀器則稱為「本幫」。

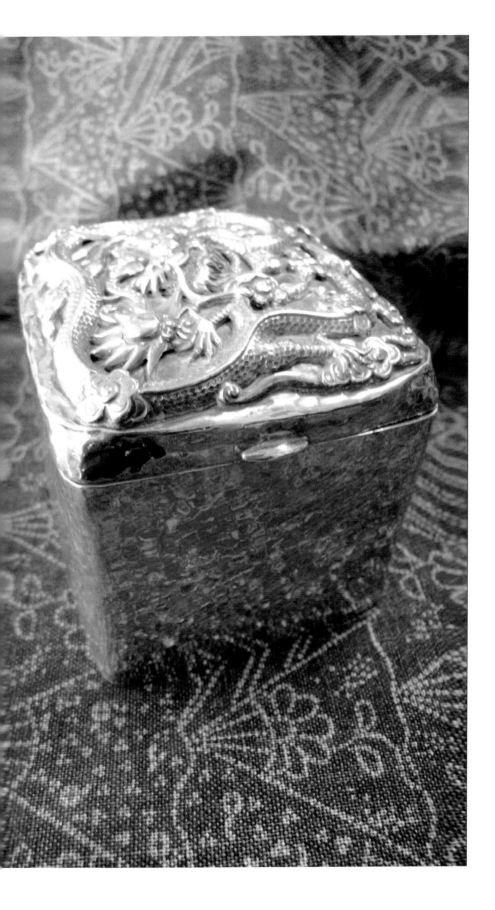

上海的外銷銀器與本幫銀器相比較起來，不僅在外形上是典型的歐洲風格，在製作工藝上也更繁複，價格也比較昂貴，上海外銷銀器的品種比本幫銀器繁多，以家庭生活銀製用品的餐具、茶壺組更具特色。

一九○六年米蘭世博很閃

無論洋幫或本幫，銀茶器廣受矚目，達到銷售目的最為重要。因此，銀茶器透過參加世界博覽會，走出中國本土。

二○○六年，北京第一歷史檔案館公布「光緒三十二年中國參加義大利米蘭賽會史料」記載：一九○六年義大利米蘭舉辦世博會，在上海經商的廣東人嚴其章，奉南洋大臣、兩江總督委派赴義參展。他選送參展的物品中，上海製造的金銀器是當時展場焦點。

銀茶器在往昔博覽會現身，驚鴻乍現留下深刻記憶，此段銀茶器經由貿易登上歐陸的歷史鮮活如昔，擦拭銀光再現！經由博物館的整理與陳列，原本隱藏埋沒世界各中國外銷銀茶器，再度受到矚目。

二○一○年，美國舊金山亞洲藝術博物館（Asian Art Museum, San Francisco）舉辦「上海展」，其間有二件上海外銷銀器，器形是典型的西洋風格，器表滿工出現中國圖案。銀碗的邊沿上是爬行的龍，而碗的四周則裝飾著中國傳統的梅花、竹子、菊花圖案。另一件是銀壺，壺蓋上是象徵「多子多福」的石榴，壺嘴是龍，壺身的裝飾圖案為中國歷史故事。

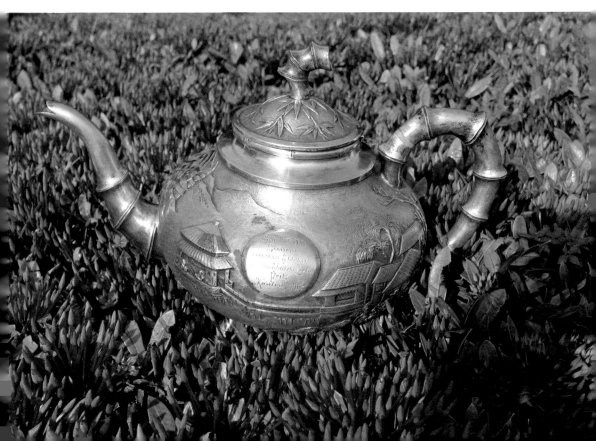

外銷銀茶器的展出，引動現代挖掘中國外銷銀的新潮流。上海製銀茶器更是散落中國同時期製銀茶器的代表之一，後起之秀來勢洶洶。這也見證了銀茶器在貿易外銷歷史中多元性的傳播，將中國茶與器的連動關係推上一次次高峰。

香港製造亮眼

上海地域優勢對於銀器的產銷助攻，也引動了沿海貿易的蓬勃發展。香港銀器的新興，更衝擊了原本銀工藝技術與銷售的局面。

香港製造的銀器，閃亮著廣東銀工藝高超，贏得喝采，回首廣東製銀茶器，就在博物館有一件香港藝術館收藏的西洋造形、亭台樓閣紋樣的外銷銀碗，被收錄在二〇一一年發行的「香港館藏選粹」郵票。

香港藝術館的中國外銷銀收藏中，正描繪著香港製銀器的風華場景，透過每件藏品身上的款識，曾是香港著名銀器商行宏興、Kheecheong、HUNG Chong等再現。重繪與歐洲貿易打交道的運作體系。

藏品的紋樣形制訴說著香港製造銀茶器的絕世樣貌：「敲花鏨刻龍紋銀茶器」長頸竹節把龍紋銀壺，另同鏨刻紋銀茶壺，專為茶或咖啡所用？同套組中另有銀糖罐與銀奶罐，飾以竹節龍紋，與壺作為同款同組符號的連環銜接，再加上雙龍銀托盤，更彰顯以龍為尊的特有紋樣體系。

香港製造，透過紋樣的呈現，考驗著收藏者的眼。

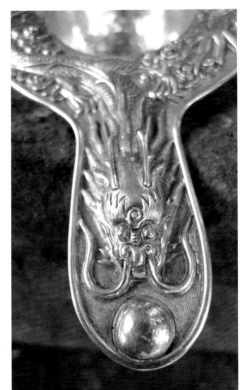

山光水色的滿工
（右圖）

中國紋樣的多元
傳播（左圖）

力，銀茶器身上出現同樣的龍紋，就是出自同一廠家？那麼，一套七件梅花紋外銷銀茶具，如何斷代呢？

生命中最珍貴的回味

館方利用貿易紀錄，作明確的鑑識斷代，靠著文獻檔案，甚至可以看出是否為「仿品」？一套四件落 k 字款的「外銷莨苕葉紋仿英式銀茶具」，說明了是仿製品。而這「仿」是來自訂單要求仿英式茶具，而香港生產基地接單所製的特殊品相，雖「仿」卻是研究此時期外銷銀的重要參考樣本。

銀茶器雖是仿作，但也代表了廣東製銀技藝之美。博物館的收藏之外，民間所流傳的銀茶器傳世精品，逐漸成為世界重要拍賣場的寵兒。曾經風華絕代的銀茶器，載入今人的眼簾，應當不只是一件百年的文物，不當是身價跳升的數字而已。

一件落有 TS 的銀壺，器表全身滿工，以高浮雕表現出山川自然高士訪友的悠閒田園景象，賞器彷若進入其間的山光水色。來自香港製造的身分，為什麼流入歐洲貴族家中？原來器表上書寫著當年買壺人視為拱璧珍寶，以高價買得小心翼翼攜回故土，作為一次生命中最珍貴的回味。

器物的工法以及使用的銀材質，發散著百年的幽光！該壺泡過哪些茶種？或許是綠茶？或許是正山小種？這些當年歐陸人夢寐以求的東方滋味，今人或以烏龍茶或普洱茶用銀壺來沖泡，滋味又如何？

香港、上海，製外銷銀茶器的光環，是歷史的豐碑！中國近代銀樓中在北方的天津、北京也曾是閃亮的銀器中心。

天津是中國近代銀樓業發達之城市。最著名的銀樓有恆利、物華、天寶。《天津商會檔案全宗》記載，「恆利金店」是天津開設最早，且久盛不衰的金店。

北京四大恆發光

清朝末年北京有諺形容最「夯」的時尚穿搭：「頭戴馬聚源，身披瑞蚨祥，腳踏內聯升，腰纏『四大恆』。」意思是戴「馬聚源」的帽子最尊貴，用「瑞蚨祥」的綢緞做衣服穿在身上最光彩，腳蹬一雙「內聯升」鞋店的靴鞋最榮耀，腰中纏著「四大恆」錢莊的銀票最富有。「四大恆」指的是恆利、恆和、恆興、恆源四大錢莊。來自「四大恆」作品可供今人感受北京盛世銀樓光彩。

外銷銀的重要產製地與外商活動場域密切貼近，而當銀茶器放洋有利，緊跟進的中國各地著名的銀樓搶進製作銀茶器，如北京「四大恆」外的寶恆祥、志成、泰山、三陽；南京的寶慶；蘇州的恆孚；寧波的方聚元、方紫金；潘陽的萃華；大連的萬寶；成都的麗生；漢口的鄒協和、老丹鳳、新鳳翔；九江的塗茂興、塗慶雲、鄒順興；唐山的福興；桂林的同華；煙台的文華、裕泰；威海的泰華。

銀茶器隨著外銷傳到世界，淹沒歷史交易紀錄後，落有廣東銀樓、上海銀作坊，天津銀樓等款識藏身在器表的小角落，仔細翻找隻字片語，驚現銀茶器背後四百年製銀的大時代，有著當年海上貿易的故事，有著今人藏珍考證的依憑。

歐陸夢寐以求的東方滋味（右圖）

百年風光隱沒小眾（左上圖）

奢華的炫目之色

5 章

鑑賞典型功能設計產物，聯繫者使用階級品味，引動銀茶器形式美感，符號拼貼幻象視覺。

功能主義形式美感

銀茶器在中國歷朝歷代鋪陳了銀色奢華，在歷史偶然的出土中，讓人驚艷銀茶器曾寫下的工藝巔峰。走進中國外銷銀茶器，在她們的身影中，看見眩目的姿色，以及銀茶器帶來的品茗功能。

銀茶器，是一個典型的功能主義設計產物，她原先是為品茗解構出茶湯好滋味。單純追求功能以外，更導致了一個創造性的形象，銀茶器強烈連繫著形制所帶來使用者的階層品味，更連繫著器具總體設計的形式美感。

藉由銀茶器所追求的美感經驗裡，透過審視銀茶器美的形象，銀器身上紋樣成了她最亮眼的一套系統。

中國外銷銀茶器向世人展示了最有趣且錯綜複雜的中國紋樣。紋樣依賴當時時代風格，應運消費認同喜好而成為「系統」，又稱「裝飾紋樣系統」（ornamental system）。

銀茶器身上出現各種紋樣，提供了銀匠按照既有的規則去學習、使用和組合的基本元素，這也是銀茶器在不同的年代會出現連續性紋飾系統。傳世的銀茶器，有時出現的紋飾極為簡單，有時極為繁複。簡單與繁複的紋飾並相存在，錯綜交織在年代的跨度中。因此，單用紋樣的簡單與複雜，難以做出斷代的辨識。

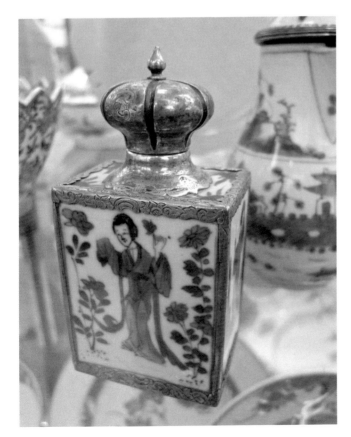

提把的規矩形制
（右圖）
銀瓷功能創造的
形象（左圖）

語言主導紋飾系統

「紋飾」（motif）可能是指其中的一個組件，「圖案」（design）是指一個或多個紋飾。用「裝飾」（decoration）一詞來形容在整個紋樣系統之下的一個元素。紋樣系統則表示所有的組件，以及用以組合這些部件的規則。

器物上各部分的圖樣和拓片，這些紋飾原本是意圖在平面上觀看一樣。然而紋樣的原意並非如此，也不應如此觀看與解讀。裝飾紋樣在特定的環境之內，都是專為某類形的器物而設定的，它們是器物形制的一部分，就必須與形制結合起來去理解。

主導的裝飾系統通過具象的符號，多以寓意吉祥的動、植物為主題，是一個由語言體系主導的系統。

紋樣系統的另一重要特性，能讓不同時代的工匠學習和遵循，這個特性也是決定圖案如何被複製的有效途徑，同時也指引圖案如何在一定的限制內進行變化與發展。

紋樣系統即可界定產製過程的時代文化特徵，表露了地域性，這就是一種「風格」（style）。風格必須依靠「實踐」，銀茶器的外銷及普及化，讓風格形成流行模式，並與在地的藝術風格滲透交流。

十九、二〇世紀的中國外銷銀茶器上的紋樣系統，

紋飾與藝術風格
的因子交錯
（上圖）

奇幻紋樣・中國
趣味（左圖）

紋樣與風格因果交錯

銀茶器紋樣的互仿，有的由西方仿中國紋樣，有中國仿製西方圖案。當時有些長銷的經典紋樣，會被制約規定成為客製化所專用，這種訂單反映了西方用器獨樹一格、客製訂製「為己所用」的現實性。

銀茶器專用紋樣看來完全是西方味，這也是當時西方訂製銀器所要求仿製西方的銀器造形，這也是如今光從紋樣易錯判銀器真正身分所在。

現存中國外銷銀茶器，企圖以出產時間、以及紋樣上所接軌的藝術風格。例如，有中國維多利亞風格或是單純的中國風。這些紋樣與藝術風格的因果關係，是來自時代的定位與安排？或是由銀茶器所延伸建構？有關中國外銷銀茶器的斷代與貿易的時代背景、出產年代、紋樣與藝術風格的因子交錯。

十七至十八世紀，中國與西方文化交流，在歐洲產生的具有東風情調的裝飾藝術風格，稱為「中國風格」（Chinoiserie）或「中國風」，也就是「西方人想像中的中國」。這種風格融合了巴洛克與洛可可風格，提供了歐洲上層社會奢華生活中的異國情調。這些銀茶器的裝飾風格，符合了歐洲貴族的口味，卻脫離中國社會情境的現實。

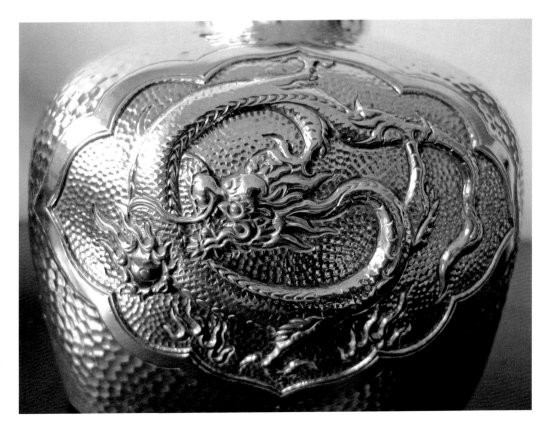

東方奇幻誇張炫耀

如對這種流行了近兩個世紀的裝飾藝術風格進行客觀評價，可見證一段真實的歷史，若對十七至十八世紀中國文化在歐洲的傳播，尋找一種典型的文化現象或象徵性指標的話，也只有中國風設計。

中國風設計是時代的產物，反映了歐洲對中國、對東方、對一切未知世界的熱情與嚮往。

一切足以引發東方幻想的人與物，都在中國風設計中表現出來，使得這種風格帶有一種格外誇張的炫耀般的異國情調。

淺近多變的時尚性質，體現在中國風設計的流行層面上。很多人追隨中國風，僅僅因為它是一種時髦的風格，可以滿足對異國情調的愛好，「中國元素」的應用具有強烈的隨意性與裝飾性，缺乏足夠的尊重與理解。很多中國的人物造形變形可笑，其中布袋和尚的造形最能說明其問題，特別是畢芒的中國風設計，從人物到環境，都給人一種輕鬆娛樂的氣息。

表面採用中國風圖案，紋樣和造形均有採用中國樣式的，如中國的蓋罐與葫蘆瓶等，對紋樣的借鑒更甚至於對造形的借鑒。

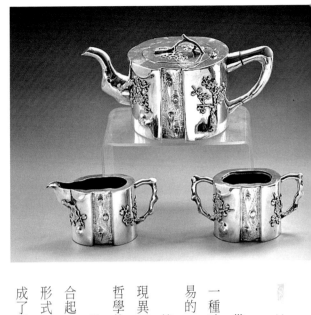

符號拼貼異國情調

借鑒以表面裝飾的模仿為主，主要是為了創造或緊跟一種時尚，而當這種時尚不再流行時，要更換裝飾是很容易的。

符號化、程式化的表現手法。以符號拼貼的形式來表現異國情調的，而無所事事與悠閒自得，則是他們對生活哲學的深刻理解。

當中國被分解為一系列符號後，以某種形式將他們組合起來，這種不對稱、不規則，追求繁複的曲線與繁瑣的形式，則是「中國式」的構圖與造形，中國風設計也就完成了從符號化向程式化的轉變過程。

霍納爾在《中國風格—中國（Cathay）的幻象》中說，花園中開放著杜鵑花、牡丹花和菊花，生活中最重要的事，莫過於在寧靜的湖邊一個帶稜格窗的亭閣中坐下來喝一杯茶，在柳樹傷感的枝條飄拂下，聆聽笛子和叮噹作響的音樂，人們在無憂無慮地跳著舞，永遠跳著、跳著，在美妙的瓷作的寶塔中間。

在花園中坐下喝茶的場景，既是生活想望，更成為銀茶器紋樣演出的舞台。銀茶器上的紋樣反映製作工藝，提供了觀賞功能，陳述了工藝之美，更間接反映了不同時代製器的不同社會生活。

源自現實生活的植物紋樣：葡萄、纏枝卷草、折枝花草、寶相花、團花、石榴；動物紋樣有：獅、馬、鹿、犀牛、鴻雁、飛鳥，植物與動物紋樣兩大系統，在中國銀茶器身上飄香。

銀茶匙頂端中國元素受歡迎（右圖）

奢華生活中的異國情調（右上圖）

西方人眼中的中國

紋樣流瀉著中國風格，多以人物或山水景物為主題，用來營造異國情調。在優雅的下午茶時刻中，應是品茗的議題？或是止於賞心悅目？

這種仿中國風格的紋樣，大抵直接「移植」來自中國其他材質製成的器物，又以中國宜興壺及中國瓷器為本，作為仿製形制與紋樣的重要參考。

銀茶器訂製紋樣跟著風尚流行，扣連當時的藝術風潮，製作出符合了藝術風潮的銀茶器產品。

一八○○年之後，貿易商訂製外銷銀的需求量增加，正逢西方興起「中國熱」，這時西方訂單大抵是私人訂製，器形紋飾強調表現華麗的外觀，脫不了中國原本的元素，出現了「中國風」的裝飾紋樣。

例如，銀器上的蓋鈕，有戴著三角帽、留八字鬍的「中國人」，與真正的清朝人的形象不同，這也是「西方人眼中的中國」獨創出來的造形。

在風格的流變中，其實和當時與廣州接軌西方文明有關。這時西方帝國主義撞擊中國傳統文化，卻又融入中國傳統文化中，在地化的銀器生產，仍然保有其固有特質，銀茶器的風格被稱為「中國維多利亞風格」（Chinese Victorian），其主體器表會用龍或獅造形，以滿工繁複華麗的掐絲等技法來表現器物的豪華絢麗，這正是時代特徵的建立。

瓷器如影隨形

紋樣風格中的「中國風」、「中國維多利亞風格」各自獨立出現，又互為同時存在。紋樣風格中又有純西方風格的銀茶器，投入西方品茗風潮中，銀茶器需求日增，

西方人想像中的中國人（右圖）
竹紋流行西方（左上圖）

藝術家書友卡

感謝您購買本書,這一小張回函卡將建立
您與本社間的橋樑。我們將參考您的意見
,出版更多好書,及提供您最新書訊和優
惠價格的依據,謝謝您填寫此卡並寄回。

1.您買的書名是: _____

2.您從何處得知本書:

□藝術家雜誌　□報章媒體　□廣告書訊　□逛書店　□親友介紹

□網站介紹　□讀書會　□其他

3.購買理由:

□作者知名度　□書名吸引　□實用需要　□親朋推薦　□封面吸引

□其他

4.購買地點: _____ 市(縣) _____ 書店

□劃撥　　□書展　　□網站線上

5.對本書意見: (請填代號1.滿意 2.尚可 3.再改進,請提供建議)

□內容　　□封面　　□編排　　□價格　　□紙張

□其他建議 _____

6.您希望本社未來出版? (可複選)

□世界名畫家　□中國名畫家　□著名畫派畫論　□藝術欣賞

□美術行政　□建築藝術　□公共藝術　□美術設計

□繪畫技法　□宗教美術　□陶瓷藝術　□文物收藏

□兒童美育　□民間藝術　□文化資產　□藝術評論

□文化旅遊

您推薦 _____ 作者 或 _____ 類書籍

7.您對本社叢書　□經常買　□初次買　□偶而買

藝術家雜誌社　收

100　台北市重慶南路一段147號6樓

6F, No.147, Sec.1, Chung-Ching S. Rd., Taipei, Taiwan, R.O.C.

Artist

姓　　名：　　　　　　　　　　性別：男□ 女□ 年齡：

現在地址：

永久地址：

電　　話：日／　　　　　　　手機／

E-Mail：

在　　學：□ 學歷：　　　　　　　　職業：

您是藝術家雜誌：□今訂戶　□曾經訂戶　□零購者　□非讀者

客戶服務專線：**(02)23886715**　　E-Mail：**art.books@msa.hinet.net**

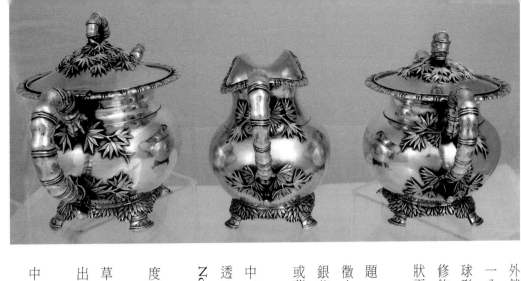

外銷銀茶壺形制也作出了時代風格：縮腹、直筒，此風格延用到一八二〇年，此後外銷銀的風格出現了「皇家」風格：壺底出現球形足或矮圈足，同時形制在壺體上以方形為主，卻有圓弧形的修飾，符合了外圓內方的氛圍，在口沿、體緣、足緣都裝飾有花狀平紋（Anthemion）。

一八三五至一八四五年，中國外銷銀完全以中國紋樣為主題，此風格一直延續到二〇世紀初，在長達百年的純中國風格特徵中，正緊扣中國外銷瓷器，受到瓷器形制紋樣風潮流變影響，銀茶器明顯改變了原本樸素的器表，在手把、足、鈕都出現了龍或藤枝的紋樣。

銀茶器說明了品茗暢行的狀態，器表紋樣魅力十足，反映中西交流的盛況。構連出的紋樣，有的反映區域性變化。今人透過實體傳世品可看見另一藝術時代到來，那就是新藝術（Art Nouveau）風格。

「新藝術」是興起於十九世紀末二〇世紀初的藝術運動，跨度近三十年，影響遍及整個歐洲與美國。

新藝術運動主張運用高度程序化的自然元素，例如海藻、花草、昆蟲，以及幾何形式、流線形的花卉與植物，而這些紋樣也出現在銀茶器上。

西方銀器上的花草、幾何圖形重視的是純粹的裝飾，而原本中國銀茶器上的紋樣以宗教人物、歷史典故、民間傳說為主，可

見花鳥走獸、山景風光，作為裝飾外的寓意變化；但在銀茶器的貿易交流中，產生了模仿、複製及移植的多樣變化。

模仿複製新視界

銀茶器的紋樣就像方言一樣，原本存在特定的區域，透過特殊訂單或銀匠的手工，以熟稔的知識重新複製，這些紋樣的複製就在銀樓或作坊中進行，在特定的場域裡，師徒相傳才能將原本複雜的紋樣作有效的運用，並在器形的組合與紋樣的替換中，創造出銀茶器的新「視」界。

紋樣系統的重要影響是，可以吸引那些對該紋樣不熟悉的銀匠，並激發他們摹仿與複製，因此，一個紋樣系統可以開拓，同時被移植到其他地區。

一八八五至一九二五年，中國外銷銀產量增加，受到當時來中國的大使或軍人將銀器當成「禮物」的流行風，加上銀茶器使用如梅瓶、葫蘆瓶等廣受好評的中國瓷器器形。銀茶器借用器形線條作為壺身造形，竟是這時期最受歡迎的時代風格。

銀茶器借用中國宜興壺與德化瓷的紋飾蔚為風潮。原本瓷器中的德化窯，陶器的宜興窯器形是純粹的「中國樣式」，那麼作為銀茶器又為何一定要「仿製」、「轉換」其

宜興壺與銀的交錯（上圖）
消費認同喜好的紋樣（左圖）

器形？其實，陶或瓷紋樣經外銷傳播已深植歐美人心，銀茶器的「借用」行為引發隱藏在當時消費者心中的認同。

一件在壺身有浮雕梅花的銀器，其樹幹形狀的壺身是仿自宜興壺的形制；一套有梅花鳥紋的銀茶壺，壺形制參考宜興壺器形，閃透著陶壺的身影。

同樣，銀茶器所訂製的紋樣，最常見的是取自德化瓷的壺與杯，其身上所用的製作技法，應用了模印堆貼的紋樣，例如梅花紋，在德化杯壺的器表上，以立體化的梅花紋樣，作為西方人所訂製的參考。

貼塑梅花深植西方

德化瓷受到西方的喜愛，十七世紀就被荷蘭人列為貿易的主力商品。十八世紀，由英法取代了經營的壟斷地位，這些被稱為「中國白」的德化瓷，廣泛受到歐美市場喜愛。而其市場經濟的發展，與藝術創作的規律，有了互為相應的傑出表現。

其中的「貼塑梅花」紋樣，大量出現在

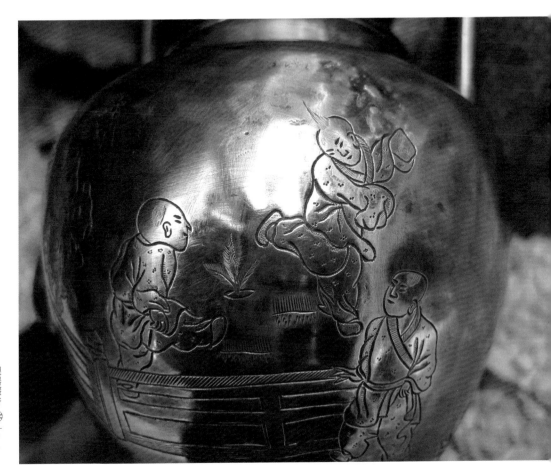

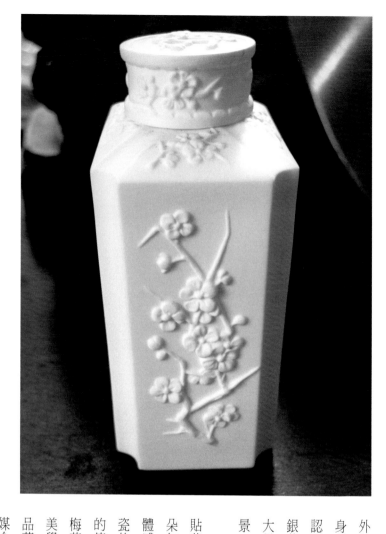

梅花作為藝術題材，可以寄託社會生活中的休閒與雅趣，扣連了精神活動昇華，她讓人在社會交往與談話之間，營造文化意境，是品茗時把「茶」言歡、獨飲自處的愉悅。

梅花紋樣在既有的規則中，可安置在不同的器物上，這樣的紋飾出現在銀茶器中的茶罐、銀壺。有趣的觀察，兩件銀茶器產製的時間、地點甚至形制完全不同，但紋飾主

外銷歐洲的茶壺、茶杯身上，廣受西方消費者認同。這也直接影響了銀茶器中的壺與杯出現大量梅花紋飾的重要背景。

瓷器的裝飾效果以貼花、堆花技法，讓花朵如同浮雕，顯得更立體感，更為真實。德化瓷的突出表現，在貿易的傳播下，清純玉白的梅花紋飾，是一種極致美學的追求，更是當時品茗人清晰美感享受的媒介。

題都使用梅花，並組合成為不同器物的組件。

梅花紋飾跨越不同器物，也成為連結東西方的橋梁。梅花紋樣不只為中國銀茶器特有，在今日法國官窯塞弗爾（Sèvres）一件梅花白瓷茶罐，再見紋飾的系統性與延續性，也看見中國銀茶器主導裝飾系統，建立一種有活力又深富傳統之意涵的美感。

來自大自然的靈感

銀茶器在製作紋樣的立體效果上，更具質感。在複雜的花紋中呈現整體美的效果，梅花紋樣的裝飾，與銀器通體和諧、調節的效果，讓銀茶器清雅簡潔的風格，與歐洲品茗文化做了同步的共舞。

探索中國外銷銀茶器的風格特質，潛藏在時代脈絡中，銀茶器風格的差異化讓後世大開賞析之窗。

透過實體的藏品，流瀉出的不只是視覺的迷惑，更由紋飾的風格氣味中，帶來欣賞銀器的美妙。

藉著紋樣，可以探索審美的感性。中國紋樣的主流方向，如自然的象徵，花草的寓意，都是對傳統文化要義的重申與引申，並引導設計審美的發展。同時，也標示著工匠發展出來卓絕的努力，並且透過紋樣充分借鑒歷史文化的傳統框架，探索所屬時代的文化發展走向。

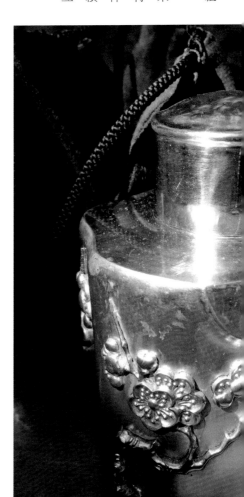

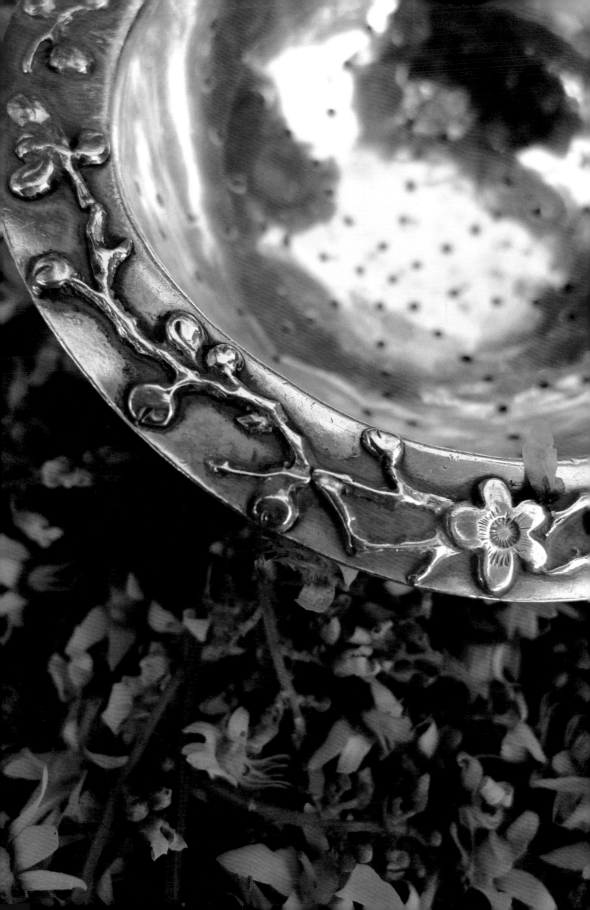

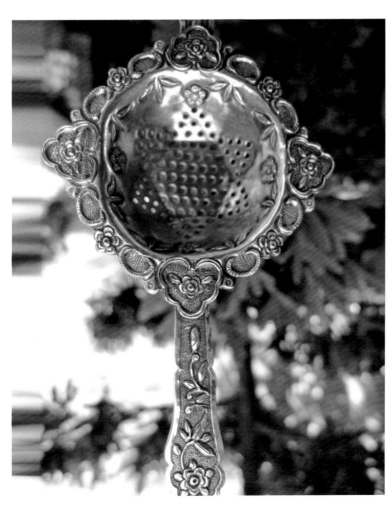

自然元素的連結
（右圖）
有機的視覺效果
（左圖）

在這樣的表現力中，作為引導銀茶器的設計所延展出來的評價，具有其歷史觀，更可看出一件銀器外貿活動中劇烈變動的轉型。

在銀茶器生產過程中，融合了城市文明的成長，急速擴張品茗的休閒娛樂。銀茶器產生的變化，不只是表面的紋樣，在驅策成器的活動中，存在的是理性的，令人連結這些紋樣，探索品茗生活的世代，不但引起品茗所帶來口感的滿足，更成為賞器的一種核心價值，更可作為藏器所依據的判斷。

中國外銷銀四百年的時間跨度中，每每受到時代藝術風格的影響，讓紋樣從原本中國風格，滲入了時代的藝術風味，紋樣所呈現的是代表品茗的品味，或是商業貿易中，作為吸引購買的「賣點」？

總結的視覺美感

當外銷銀茶器發展出一個龐大的貿易體系，她所反映的審美文化與使用趣味就互相結合，並造就了一個紋樣以作為美學探討的可能性。

由於銀茶器所創造的活力工藝，曾有如此的繁榮，並且扣連著實際生產活動所帶來的品茗世界。她表明了器、

人、茶三者之間，功能主義與實用主義的混合，應用傳世的實物，來探究銀茶器在設計中有效地轉化與應用中西文化的養分，讓今人關注茶器在生活中擁有的地位，並將概括探究一件銀茶器紋樣所總結的視覺美感經驗。

一件銀茶杯，融合了西方新藝術的風格，簡潔的手把，看起來矩形的「規矩」造形，每一面杯壁上鏨著樸素的點狀紋路，精巧的杯口以梅花紋作為環帶裝飾。當品茗者提起花樣般年華的銀杯，想必茶香與花香在味覺與視覺上，做了一次完美的融合。

自然紋飾的表現，有雲紋、海紋、葡萄紋。紋飾的觀點本源，起了變化會因銀器的玩味，表現出是質樸的或是繁複的。銀材質雖是無機的，自然紋樣卻是有機的，同樣的意思，反覆地變化，在銀壺銀杯身上，有著不同的版本，是工匠的變化。

自然紋飾的象徵意義，可以勾起更大的想像，也可以透過局部的欣賞，看到心中一次巧合的邂逅。在都市文明中，銀茶器自然紋飾的穩定，充溢著無數表意的符號，對於品茗者的生命與性格，紋飾不只是點綴，他更可以在自然紋飾中，收集到內心的反思。

溫暖生機炫目感悟

雲紋、海紋是為翱翔與奔放，總有一些視覺所帶來幻想的滲透。紋樣象徵主義的詩歌，在傳入思維的複雜體系時，在一杯茶的清香中，可以帶著品茗者到什麼樣的平和境地？又在一件銀茶器的紋樣中，找到什麼樣的對話？

一件銀茶罐具有簡單的外觀，素雅暗起的紋路，是雲還是海？是樸素的功能讚賞，是焚香默坐，消遣世慮，江山之外……茶煙歇，送夕陽，迎素月，還是由簡到繁的流露，在低調奢華的趣味體系中，進入品茗精英階層的眼簾。

以桃子作為壺鈕
（左圖）

低調的品味中，植物的溫暖生機紋樣，把冰冷的銀器融化了。

銀茶器的工藝造物思想，貫通中國人修身養性的道德領域。銀茶器的紋樣，來自道德教化的約束與引導，更刺激了紋樣模仿有益人心理與生理的基本造形。

例如一件以桃子作為壺鈕的銀壺，用桃子的長壽寓意，帶給現實生活中，經由品飲的健康意涵，加上符號的強化吉祥，銀壺上的桃子紋樣，相通著人們生活平安幸福的想望。

換言之，銀茶器承載的西方使用者所處的社會情境，卻以純粹的中國歷史遺留、文化的縮影，在顯著的互動中，品茗賞器，追尋著奢華中的低調，賞析著炫目中的感悟。

第
6
章

銀茶器紋樣的魅力

分析紋樣所處時代，提供收藏鑑賞，

引領賞析紋樣與藝術風格的對應。

銀茶器悅人圖像

女主人優雅自若，指著手上銀杯家徽縮寫，在光影交錯中談著銀壺中當季由中國快船運回的中國茶，興奮雀躍的心情掩飾不住⋯⋯銀茶器是這時人際網路的媒介，用來品飲中國茶正是品味地位的表徵，銀器成了下午茶的話題，客人與主人討論著銀器上的紋樣、造形⋯⋯如今，銀茶器的一身灰黑，像淹沒了一段往日「銀」懷，有心擦拭洗去銀茶器一身黑，銀茶器的光亮再現，紋樣鮮活如昔，訴說的故事讓人沈醉。

紋樣表現銀茶器所處時代氛圍，提供今人收藏鑑賞重要依據，紋樣可以是銀茶器的裝飾，可以視為銀工技術的表現，更能由紋飾名稱細緻理解形象與藝術風格的對映。

銀茶器悅人圖像，很能對觀者施加力量，進而在使用時產生美好印象，原本無生命的圖像如何作到這一點？

工匠藉著器表上的紋樣引發人們的反應，吸引靈魂等不可見的存在，或許器表紋樣魅力是迅速的、直接的、逼真的，紋樣的力量促成了消費者的購置。

買得銀茶器之際是主觀感覺移轉到紋樣上的「共鳴」；然，對於紋樣的意涵與多重的思維，卻被自己有限的思考所限制住了！

紋樣連續的快活延展（右圖）

如鼎一般的銀糖罐（上圖）

紋樣限制思維？或是思維框架紋樣？到底器表的紋樣只有裝飾的功能？還是紋樣能提供特定細節，去理解紋樣表述賦予的力量。

轉角花樣視覺延伸

器表紋樣的複雜態度，還是會落在表現的主體，塑造觀者期望，被理解成活躍的能動者。檢視中國古代唐、宋、元、明銀茶器器表的紋飾，去理解如何把纏枝紋、卷雲紋、葉瓣紋、人物紋傳遞延續。這一紋樣作法一直存續其後的一千年中，並不斷發展滲入從中國到東洋、西方的銀器世界中！

外銷銀的設計有的是給西方人士使用，亦有的是專為當時僑居海外的中國華僑設計，從傳世品中歸納出三種特徵：一、本土中國紋樣；二、中國形制融入西方紋樣；三、純粹客製化的形制與紋樣。

細數紋樣構圖背後，有著其思想意識，並反映了精神文化的樣式。原本淵源宗教藝術的忍冬、蓮花，已擺脫思想觀念，而落實在藝術形式美感之列。蓮花等紋樣成為一股裝飾題材，同時有主題紋飾，精準表現在器物顯著部位，有附屬紋樣則出現在口沿、底邊、轉角等處，以形式帶來視覺的延伸。

一件如鼎一般的銀糖罐十分有威風，糖罐的形制如鼎，應是傳襲自中國青銅器。在茶桌上炫耀著主人品茗的尊貴。西方品茗加糖與奶，銀茶器中，糖罐畫龍點睛，讓原本的甘苦茶味，瞬間轉為甜美滋味。

銀糖罐器表的紋樣，是細膩纏枝紋的環繞，紋路留下的痕跡鋪陳出裝飾的功能，銀糖罐的形式跟從著功能，同時功能又跟從著形式。炫耀之外的柔美、瀟灑，就在紋樣的閒逸中隨意地在器表上鋪陳自況。

銀水壺獨立自主
（左圖）

銀茶器紋樣的魅力

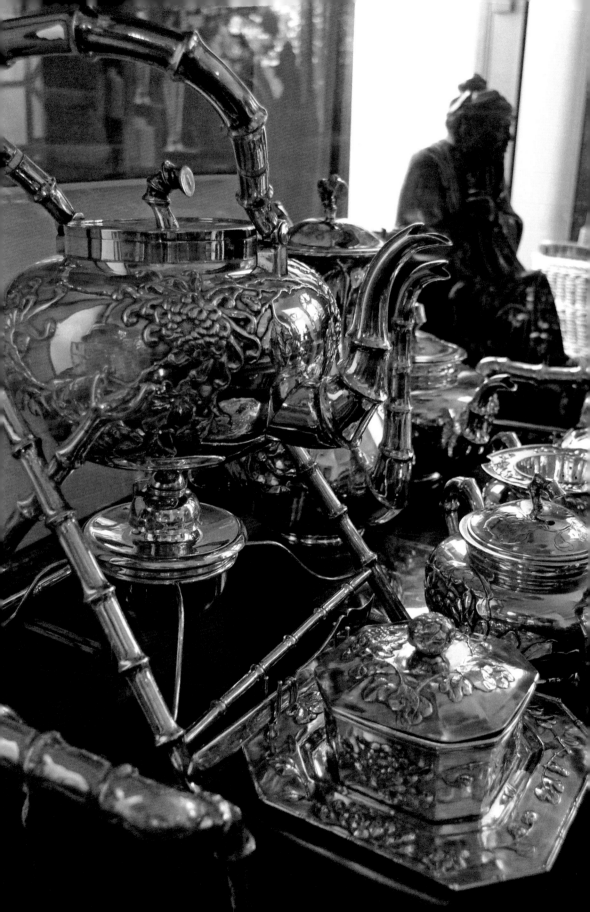

用紋樣將茶器帶進極其精巧的細緻感，原本只是品茗用器的銀製品，留下了主觀器物的功能性，卻帶著客觀紋樣的歷史記憶，是物質傳播的媒介。

纏枝紋的纖細、繁縟、疏朗或簡化，都在在將紋樣的蔓、莖、花，用對稱卻又隨意的方式出現在器表。當然，工藝製作時可見在意纏枝紋和器物形態的互動變化，由細密的布局，發展出隨意布置，將紋飾放在最醒目的部位，成為主題紋樣，有的則裝飾在口沿、腹下、器足，看來是細節，或成為器表焦點。紋樣也在器表一定範圍面積中，或規律排列，並結合其他紋飾。

觀微知著小天地

通過紋樣變化與演變的事實本身，不同紋樣提供了一種物質性的表達，本身就具有轉化力量，更具隱喻的能力。

每一種圖案紋樣引領今人重返往昔社會流行風尚與審美意識，就以流行於銀茶器的紋樣，帶著現代走進永恆紋樣國度，有賞析、有領會，到品詠銀茶器的況味！或許紋樣起源在唐代，卻千年流行不

墜，在近代銀茶器身上仍受鍾愛。

紋樣演變傳播軌跡中，承載著一種貼近意道創立與傳承的結構，意是意圖，道是道心，用現代的語言說，就是有文藝創作的構想和實踐成為事實的表述。

銀茶器的紋樣內容有法儀。《墨子·法儀》：「子墨子曰：天下從事者不可以無法儀，無法儀而其事能成者無有也。」法儀的確立，就可依據從事，中規中矩。

在法儀的基礎上，產生了樣式傳播與演變。茶壺或茶杯器表出現圓形式盾形素面圖形，作為不同訂製者預留變換的字樣與圖案，這種改變亦即是一種置換。

拿手好戲是變換現成的裝飾母體，將裝飾母體作為模件，對其加以調整，使之適合需要填充的塊面的具體形狀和比例。

銀煮水壺帶著獨立自主的性格，自豪地說：整套茶器，沒有煮水壺，根本起不了作用。煮水器的自豪，也展現在其外觀。今日品茗者喜好銀器煮水，在火源上借助的是現代的燃煤，銀茶器的時代，用的則是煤油燈或是木炭。其所觸動的水質，渾然自足，涓細有致，單一的銀煮水器，根本不需要外物陪襯；但其器表特別連結了壺、糖罐、奶罐等周邊的紋樣。菊瓣紋展示了品茗者用圖像所連結的詩意：「採菊東籬下，悠然見南山」所帶來的悠閒意味。

山水微觀小天地（右圖）

牡丹紋的富貴吉祥（左上圖）

雙關謎語吉祥寓意

銀茶器紋樣，取用中國祖先如萬花筒般千變萬化的動物與植物元素，將紋樣作為密碼，傳遞豐富的意涵。

竹節暗紋，藏茶生金。（右圖）
梅花玉骨冰魂的喻意（左圖）

最顯著的裝飾系統，特別是花卉與水果乃根據自然景色的形象，構圖的實際依據是工匠希望表達的吉祥寓意。中國的裝飾圖案與文字上的寓意、故事、雙關語、謎語有著密切關係，卻可小結：圖必有意，圖必吉祥。

圖像組成了具有連貫意味的單元，其所表達祈福的意願，圖案含有強烈的文字與語言元素，如竹彎而不折，象徵柔中帶剛的君子；梅花不畏嚴寒，代表高潔、堅強的品格；牡丹花大而艷麗是富貴的象徵；雄雞的貞節與堅定個性，是忠誠的象徵；出現喜鵲是「雙喜臨門」。

鶴是情義、長壽與隱逸的象徵，而「鶴」又與「合」諧音；天竹、松、梅合稱「歲寒三友」，寓意剛直、堅忍不拔的高尚情操；「竹」與「祝」諧音，這三種植物也表示萬事吉祥。

紋樣能帶出多項視覺與文字上的雙關。梅花圖案組成「和和美美」；天竹與代表君子與長壽的松樹寓意「萬年常青」，「竹」意味「祝福」，而松樹代表延年益壽；金魚寓意「金玉滿堂」，「魚」是「餘」的諧音，而碗下的罄則與「慶」諧音，兩者在一起表示「吉慶有餘」；種子眾多的葡萄與石榴表示「子孫萬代」；水仙則象徵早春與青春常駐。

沒有定型的語法，每個字賦予旨意、隱意、寓意而陷入模稜兩可；然，中國紋樣多層次意涵或雙關語卻是令人著迷的。

青春多金的寄託

中國求吉利，用字遣句講究，成為銀茶器紋樣，聯手表述器與吉祥的必然性。品茗雖然具足精神娛樂效益，然在取用銀壺杯的當下，又可以賞析器表紋樣，應更添品茗的豐富高度。可惜原本中國熟悉的圖案紋樣在生活周遭四處可見，透析清楚其特徵涵詠，必須備有才學與藝術品味，亦成為吸引力，帶來品味取材自然植物美景，可以讓人一見器表就多了幾層蘊意。

最直接的來自植物本身的自然特徵：竹的柔軟韌性、葫蘆的繁茂藤蔓、石榴的多子，同樣用來祈求多子多孫；松、石、山歲齡長久，代表老年榮華，甚至長生不老。但最豐富的寓意來源，應是中國語言的單音詞結構及大量諧音、近音、同音異義詞所組成的各種雙關寓意。

同時，神話故事中如西王母瑤池所種植、吃了以後可以長生不老的仙桃，是人們對長生不老的渴望，是歷久不衰的題材，如東海蓬萊仙島就是常見的圖案。由此看來，龍搶珠的中國流行圖案受到西方藏家喜愛。原本龍的至尊符號被移情轉化成銀茶器尊榮符號！再加上器留空白的功能，更是擁器者加上家徽、姓名的所在地。

花押字的炫耀

如何賞析銀茶器身上紋樣，不單是認出紋樣名稱是俗稱、雅稱或概稱，而是更能理

Monogram炫耀的
宣誓（左圖）

解名稱樣式與工藝名實的對應。由此發現銀茶器繼承與演變的軌跡，亦可透視紋樣構思的來源。這些具體而微的紋樣，都是時尚的細節構成，編織銀器的時代敘事。

中國題材的異國情調引發想像空間，銀茶器可經由解構、解讀方式探析玄妙：

一、鳥瞰的視野與散點透視法，使得中國風設計吸收了中國外銷藝術品的特點，特別是風景人物紋樣，採用了鳥瞰的角度與散點透視的畫法，與西方繪畫強調一個固定的角度去表現景物、利用焦點透視的原則大異其趣。

二、不嚴格的比例關係，象徵性大於再現性，大到建築、小到蜂蝶，可以處處精緻生動，但並不追求嚴格的比例關係。外銷銀茶器上的特點，會出現特別大的蝴蝶或昆蟲，與實體蝴蝶昆蟲大小不完全相同，甚至大小顛倒，欣賞中國銀茶器另類美感在此衍生。

以銀茶器而言，造形紋樣的發生、傳播與演變，器表出現許多圖式的選擇與移植，儘管有的是接受訂製的客製化，是以最實用的考慮。然而，在紋樣的傳播中，顯示了一個共同的敘述：用原有的紋樣說新的故事，或用新紋樣演繹古老的傳說。

銀茶器紋樣的中國符碼，會跨越邊界。今日觀者覺得紋樣流動不定朝向三度空間，在寫實字義、印象字義之間，開向無邊無際的遠方。

留白空出的位置常採用「花押字」（monogram）字體，通常是姓名開頭的英文字母組合圖案。這種茶器加上名字的炫耀，正表露西方使用銀茶器的社會階層。

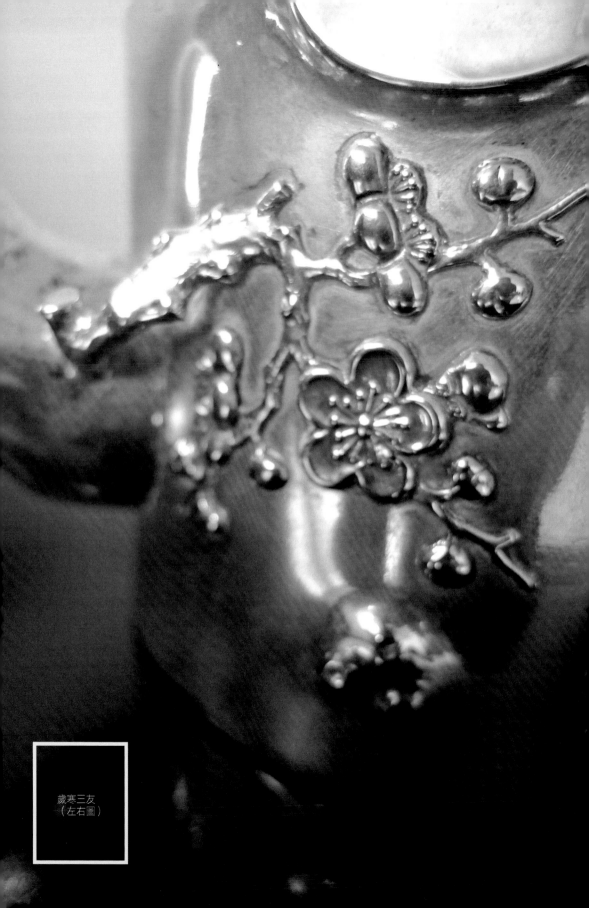

歲寒三友
（左右圖）

歲寒三友四君子

樹與花等吉祥圖案亦出現在銀茶器上，例如，松、柏代表「長壽」，松、竹、梅是「歲寒三友」，代表剛直、堅毅、獨立的性格，以及謙謙君子的風範；梧桐是鳳凰棲息之處；芭蕉葉則常被擷取作為紋樣，蕉能韻人而免於俗，與竹同功，竹可鐫詩，蕉可作字，是文人親密的簡牘。

芭蕉葉是文人十四件寶之一。庾信《奉和夏日應令詩》：「衫含蕉葉氣，扇動竹花涼。」懷素曾留「蕉書」韻事，中國文人氣韻反映在品茗茶趣之間！

此外，常見的「松鼠葡萄」紋象徵多子豐收、子孫興盛幸運，器把以藤、梅、枝纏繞成形，同樣在中國瓷器與木雕上見類似工法。

真正常用的植物紋樣是梅、蘭、竹、菊「四君子」，或者由松、竹、梅組成「歲寒三友」，或者加上牡丹、蓮花等，組成各種寓意吉祥的紋樣，與中國發生高度關聯。

在花卉紋樣中，梅花、菊花、牡丹、杜鵑、睡蓮、蘭花等都被認為富有中國情趣。

紋樣，是可見的符號，穿透中國人的觀念體系，長期使用於銀茶器表上的「四君子」是精心設計的圖案，讓品茗清新，讓紋樣體現動態張力與自然律動，展現無窮盡的生命力。

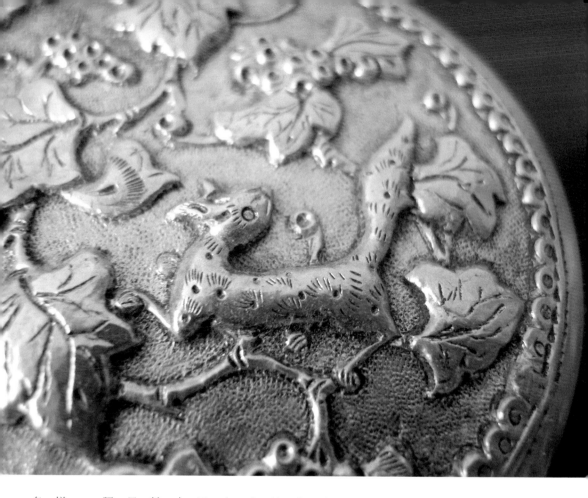

寒梅的冰裂

「四君子」主題散見在中國繪畫、瓷器上，在不同媒材與獨立背景下，同一主題產生不同處理方式，也引動獨特聯想，卻同屬一個整體視覺。

中國「君子」講品格、重氣節、談修養、尚幽靜、忠情操，藉著自然界的植物外形寫實與內意象徵，記物喻志，以「四君子」形象而寓意自況。銀茶器的紋樣內涵，尤其器物外觀形態的歷史知識考察思索，以及時代精神與文化的要旨體悟，也是銀茶器向人傳遞歷史文化訊息的載體。

銀茶器的梅花與菊花紋樣從四面八方觀之，有來自名瓷的身影，更有小說情節

松鼠葡萄，多子
豐收（上圖）
歲寒三友
（左頁右圖）
梅花冰裂紋傲霜
屹立
（左頁左圖）

的再現。

先看梅花紋樣。康熙年間，俗稱薑罐的外銷瓷，以青花繪上冰梅紋成為特色，工法是青料抹地，青地上勾勒冰裂紋，正和留白的折枝梅紋相互襯托。這是為了彰顯玉骨冰魂、堅忍不拔的寒梅特性。

訪菊詩意上器身

這種以不規則短線所組成的冰裂紋，上飾梅花正是康熙的時代風格，這也是仿宋官窯冰裂片紋地，青花的白與藍勾勒梅花，相互輝映在銀器的梅花紋，則採凸起鏨紋，讓梅花在銀白色地中如傲霜屹立，又如同菊花紋採用同樣手法作為裝飾，就像將小說情節再現。

紅樓夢中的賈寶玉〈訪菊〉：「閒趁霜晴試一遊，酒杯藥盞莫淹留。霜前月下誰家種？欄外籬邊何處秋？蠟屐遠來情得得，冷吟不盡興悠悠。黃花若解憐詩客，休負今朝掛杖頭。」

詩中訪菊的意象，有菊帶來的悠然心境，有著對菊花的情思，那麼出現在銀茶器上的菊花在聯想中展現出的悠然，不只是品茗時的「清、靜、和、寂」，正是品茗的悠然自得！

在銀茶器上的菊花活生生在眼前，看得見、摸得到，

互為相伴，西方品茗或不全然明白詩中菊的悠然意象，菊飄零異域已失去原意，卻取得對西方社會發話：品茗是悠然自得！

自然紋飾也好，雲、海、桃、梅、蘭、竹、菊等，都是傳統中國人藉物寄情的文化精神，是時代的縮影，卻又是今人從銀茶器審美中，找到的另一個新意涵。

民間故事中的忠孝節義出現器表上，對外銷銀茶器的使用者而言，存在文化鴻溝，誤讀不解紋樣意義的迷霧化不開，而單是花鳥蟲魚的紋樣系統，真的只是區區鳥獸紋樣說服力，其實紋樣有更強的裝飾訊息。

花鳥裝飾求逼真

再現（representation），花鳥圖案本身是再現圖案，即使化做各類裝飾圖案，仍然可以被辨識出來。

花鳥裝飾系統另外的基本條件，是運用圖像和裝飾圖案不斷增加的組合，來形成完整的吉祥環境。圖像的運用是為了讓觀者接觸到平常無法

菊带來的悠然心境（右圖）
鳥兒鳴唱，彷若置身田園（左上圖）
浴火重生的不死鳥（左圖）

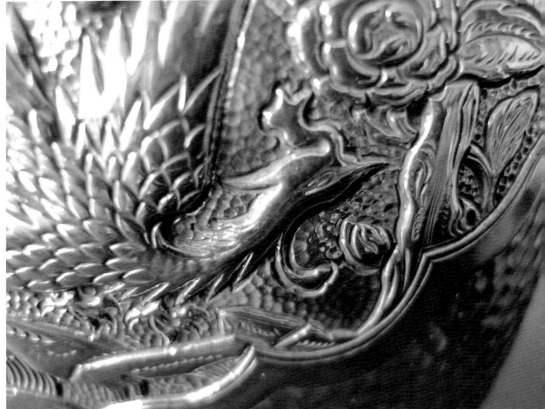

看到的事物，並由此對該事物產生擁有感與支配感，即便這可能只是一種幻想。

中國的花鳥裝飾系統至今仍是一個很強的裝飾系統。圖像所含的信息與裝飾本身的系統性都有密切的關係。這些系統是開放式的，因此可以被人修改去迎合不同的環境與情況的需要。

銀茶器的花鳥紋飾力求逼真，黃鸝鳥停駐枝頭，炯炯有神望著持壺人，這時鳥語花香情愫的浪漫，增添了品茗情境的風雅，由紋樣借景入茶，有清風淡雅，亦是一場風景秀再現。

裝飾圖案以及潛在的系統，不僅是潮流與趣味的被動紀錄，裝飾系統以不同的方式流露出各種信息。裝飾系統可以被看成知識傳授的一種，中國的花鳥設計通過文學與民間傳統，帶出歷史悠久的典故。圖案不單提供了含有意味明確的視覺構圖，裝飾紋樣出現銀茶器身上，圍繞在使用者同時想望永保富貴榮華的生活。

諧音隱含的符碼

銀器器表上的紋樣隱含的符碼，在透過鏨刻、壓印、刻畫的不同呈現方式中，其間紋樣的系統關係與構成思維，所生成的結構語法，所賦予的意義分析，與其在文化背景

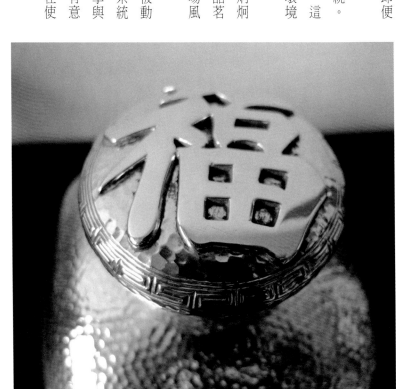

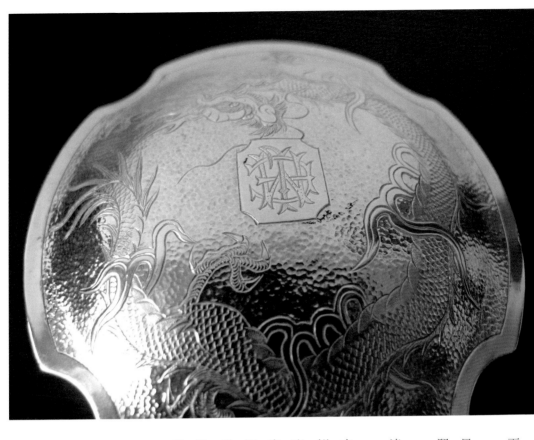

下的歷史意義，以常見吉祥語的「福」，器表上出現的蝙蝠、福星、佛手、蝴蝶、葫蘆、福等，即是由中國人生活觀念中的福，「福」的音與上刻紋樣有直接關連。

同時在構成圖案的對稱美感中，成雙成對的應用，成為構成慣例。以蝙蝠吉祥紋樣的形成關係，取「蝠」同「福」音。銀茶器詮釋意指器表紋樣在社會群體中的共同看法！「蝠」也是福氣之意，利用蝙蝠構圖特徵，音福同意的延伸，在每次構圖出現相對稱的「吉祥」就植入生活中，賞銀茶器上之「蝠」亦是有「福」之人。

那麼，「福」之外，銀茶器上常見的「龍」有深層意義？

最受歡迎的紋樣就是「龍」，他會出現在器物的手把，或是出現在器表作環繞狀，通常以「雙龍搶

「蝠」亦是有「福」（右圖）
「雙龍搶珠」珠留白（上圖）

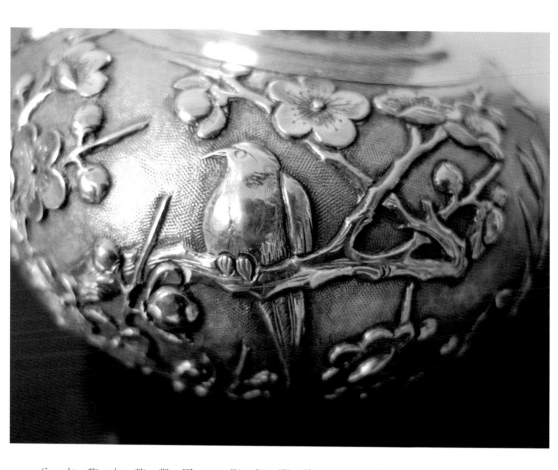

珠」為主題，而把「珠」刻意留白，作為訂製者所要落款之用。

淺層紋樣資料掘礦

《說文解字》記載：「龍，鱗蟲之長，能幽能明，能大能小，能長能短，春分而登天，秋分而入淵。」龍的甦醒意味著自然力的回歸，並自然地成為帶來豐饒水分的象徵。品茗注水的過程，也深層回報了龍幽明所見身影的意味。

動物紋樣所出現的有龍、鳳、孔雀，各種鳥、虎、大象、猴子、龜、蝴蝶與其他昆蟲等。龍是一種自然界不存在的生物，在中國的陰陽五行學說當中，青龍為四個方位神之一，代表東方，其餘是朱雀、白虎與玄武，分別代表南方、西方和北方。

冰冷銀上的生機
（上、左圖）

鳳凰是浴火重生的不死鳥，也是象徵福瑞的吉祥鳥，明清時期，鳳更多作為一種祥禽，在銀茶器中蛻變中可人的寵物樂園圖像。

孔雀在中國人看來代表吉祥，對歐洲人來說，它與棕櫚樹、鳳梨一樣，充滿異國情調，在歐洲又被稱為「長尾鳥」。

翩翩起舞的蝴蝶不只是美麗的化身，更是傳統吉祥紋樣「瓜瓞綿綿」，就是用瓜與翩飛的蝴蝶來寓意子孫繁衍、人丁興旺。

中國風紋樣強調不對稱與不規則構圖，有流動空間感，取法自然紋樣的曲線或圖案與旋型圖案，得以突破歐洲古典主義嚴格的教條，背離對稱、直線、硬朗、冷峻，而走向不對稱、曲線、柔和……這也是四百年來中國外銷銀茶器中所置身的一場紋樣大秀，銀壺是舞台，紋樣裝飾擁抱展現活力。

銀茶器的紋樣在「事會變，境會遷」的時空環境中，西方當時使用者，後世流傳著，中國當時視野和今日中國藏家都難逃其魅力。

銀茶器上的紋樣反映製作工藝，提供了觀賞功能，陳述了工藝之美，更間接反映了不同時代製器的不同社會風貌。

銀茶器的紋樣是辨識符號，可以觀微知著的小天地，收藏銀茶器可以端看小小紋樣，發現奇令人著魔的魅力！

[造形與款識大解密]

7

銀茶器作為物質媒介，
梳理款識系統得銀匠真身分。

刻意仿製宜興壺

中國外銷銀茶器是一大物質媒介，跨越四百年漫長時間，促成中國陶瓷器形制紋樣的同化與傳布，同時正反映巨大的循環影響，無論是上海、廣東、香港打造的形制或紋樣，都是幾世紀間傳統工藝結合文化匯流下的產物。

十七世紀中葉，荷屬東印度公司輸入茶葉，同時宜興壺也抵達歐洲，成為上流社會家中一分子。西方銀匠為了迎戰宜興壺搶去的市場，開始仿製抄襲宜興器物形制，形成聚焦中西文化、藝術與商業的交會。

銀匠製壺器參考外銷宜興壺的形制。最為人稱道的是，英國安妮女王銀茶壺源自宜興梨形壺的造形。當時荷蘭陶匠為了學會仿製宜興壺，還利用報紙廣告自我宣傳一番！

銀壺形制得自宜興壺原本「象生」造形，並進行改造拼貼，這也是中國外銷銀橫跨時空貿易活動中，相當程度將東西文化品味，從製作者、購買者、欣賞者的聚合，也同時將日常生活、商業、藝術拉近到實用，構成商品兼藏品的微妙關係。

銀壺形制承襲宜興壺的自然主義風格，學習由瓜果形制的延續；但並不像宜興壺嚴格分成這類稱為「花貨」，或是器表光潔無紋飾的「光貨」，反而在形制象徵意義中，尋覓著東方異國情調。

曼生十八式的典範

中國外銷銀茶器的形制得自宜興壺形制的靈感，其中又以著名的陳鴻壽所設計的「曼生十八式」壺名找到喜相逢。曼生十八式有石瓢壺、半爪壺、扁圓壺、半瓦壺、箬笠壺、井欄壺、高井欄壺、六方壺、匏壺、圓珠壺、葫蘆壺、傳爐壺、瓜稜壺、四方壺、合盤壺、柱礎壺、石銚提樑壺、合歡壺等十八種款式。

由於曼生十八式影響宜興壺形制甚巨，東西貿易經由宜興壺傳播，在銀茶器中的壺被視為典範造形！

日本奧玄寶(1836-1897年)《茗壺圖錄》中，將茗壺列為「注春三十二先生肖像」，除了文字，並有寫真畫像，這些以紫砂壺為素材的壺器圖譜，也在西方訂製銀茶器中看見。

其間，一件名為〈銀台醉客〉的紫泥壺，呈「水仙式」六瓣收縮成口，提供了銀茶壺的形制與造形的範本。〈逍遙公子〉朱泥壺，直流，「有蕭然自得之意」，又名「逍遙公子」，其簡約造形，也成為銀茶器競相模仿的樣式。

提樑壺的形制在東西方與西方接軌（右上圖）
銀壺參考宜興壺的形制（左圖）

〈凌波仙子〉紫泥壺，壺身呈水仙花瓣狀，應和黃庭堅「凌波仙子生塵襪」的想像。銀茶器本身發散出的潔淨之光，構連著中國傳統詩詞中的凌波仙子，白淨帶來的是茶器承載的況味？

中國元素遺傳密碼

銀匠仿宜興壺的原意在於博得市場認同，原本屬於西方銀茶器形制變裝成為中國宜興壺器形，果然大受歡迎。

銀茶器與宜興壺的相逢，埋下日後中國外銷銀向中國上海、廣東等地客製化訂製的款式，種種銀壺器形脫離了原生形制，融入當時歐陸宜興熱的風潮，變裝銀茶壺產生了新的意涵。

銀茶器形影不離的形制原創母體，宜興熱以外，再添加來自福建的德化白瓷。

出了遠門的德化制化身成銀壺，一套以竹子為主題的銀壺，無論形制和圖案，原本的意義不見了。竹子對中國人有多重意義思考，換上的是植物母體少了寓意，留下的植物形制「梅花」也上了排行榜！

銀茶器的造形，類比了德化壺的瓜稜造形，在原本的造形框架中，銀茶壺作了簡單的造形元素的改變，器物上清楚看到中國梅花紋樣的情調。中國人看梅花的結構，與

西方人所看見的是兩件事：梅花的意涵，象徵清逸傲霜，像品茗者平和的心；但用在銀茶器時，梅花紋樣有這樣的對應關係？還是西方人眼中，梅花是中國風裡的遺傳密碼？

簡化的紋樣與標準的造形，成為一種相對關係。銀茶壺、銀奶罐與銀糖罐，納入的造形藝術系統時都採用梅花做了適當的串接，銀茶器共同擁有梅花的樣式，本從德化瓷的影響轉化而來，銀器上的花朵都細說著品茗消費共同擁有的一次清幽。

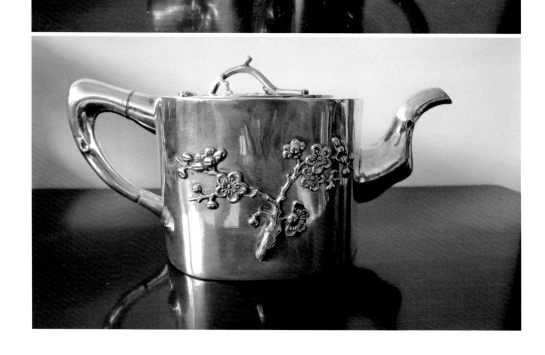

德化中國白的香氣

三件銀茶器其實是一件德化瓷的化身，單獨看其實多了壺嘴，或是少了壺把，一式三件，各自獨立，卻互通生息，以梅花的連結，成為一套，以適宜的距離作大局的觀察，自有氣勢，拿在手上，銀壺的距離拉近，誘發體會銀茶器細緻的韻味，卻藏著德化中國白的香氣。

銀茶器形制符碼的解讀，有時會看見銀匠照單全收；但訂單製壺，有時發現極具創意結合功能使用元素，製造出異於本體的造形，正符合「模仿比原創還像」的論調！

一件手工打造的銀茶杯，杯的口沿部分，常會出現片接的接縫，為了隱藏接縫，中國銀匠採取在口沿包上銀邊，這細緻的銀邊工法令人驚艷，其間有的竹節狀銀扣作為包邊效果，有的以銀線條作為裝飾，為了讓器表呈現不同風格，銀茶杯有時會拋光，有的磨砂，有的鏨紋甚至採用中國瓷器「珍珠地」印花效果，這種高超工藝正是中國外銷銀工匠的真功夫。

銀茶器學習來自宜興壺或德化瓷的形制，是當時一項極富戲劇化的時尚風，迎合流行再結合工藝創新的做法，銀茶器特有造形氣質捕捉陶瓷美感，負責誕生轉發的銀匠卻屈身銀舖斗室中無人知曉！

直至中國外銷銀被今人收藏挖掘才開始記錄銀匠的大名，以及銀舖工坊的再現，這正是提供今人鑒識中國外銷銀歸屬：是誰做的？是哪個銀舖所賣出的？

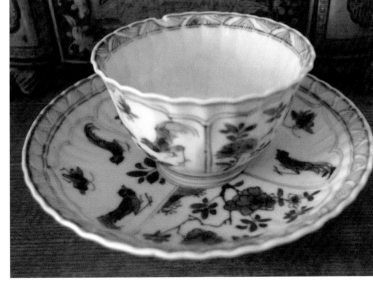

造形取材自然
（右二圖）
形制的原創母體
（左圖）

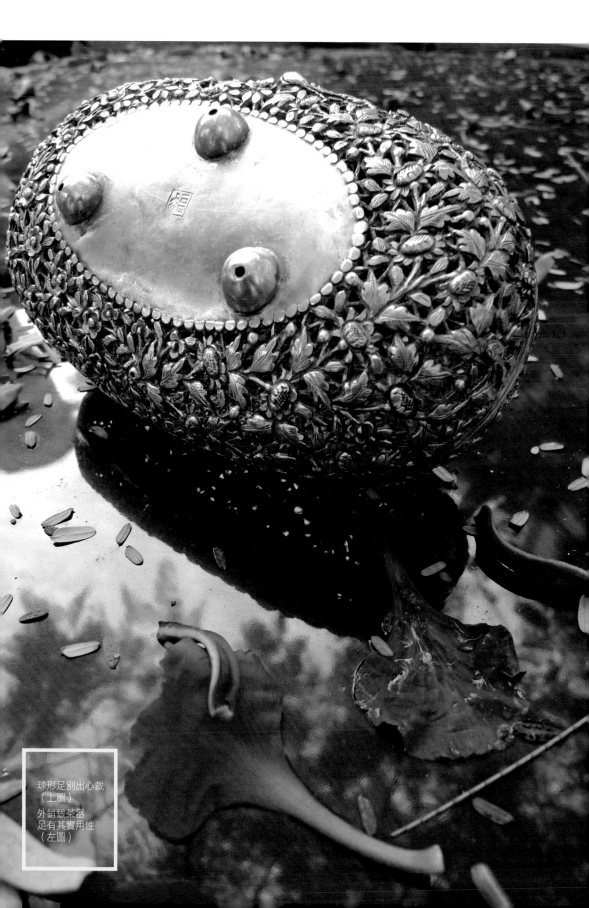

球形足別出心裁
（上圖）

外銷銀茶器
足有其實用性
（左圖）

器足傳達小細節

以一件銀壺為例，壺鈕呈現獅的造形，盤據雄姿，站立在纏枝花草紋上。壺形直口，斜肩，縮腹，下接外敞圈足，明顯與中國瓷器相仿。壺嘴成竹節形，上刻竹葉紋，與壺身連接處刻有八寶紋，壺身開光內有鳥獸花草紋，壺形呈現中國風格。

銀茶器形制符合市場機制，有的照陶瓷形制製作，不做任何變動，有的則積極結合功能元素，作出創意。銀壺的圈足帶來新價值。

外銷銀茶壺圈足製作有西方品茗桌上使用習慣的反射，這些「足狀」在中國器物上比較罕見，分述如下：

一、**球形足（Ball Foot）**：球形足作為拉長壺身的視覺效果達到了，別出心裁的球形足，脫離了瓷壺原本高足、平足，發揮了銀器工藝之巧。

二、**球形爪足（Ball-and-Claw Foot）**：源自鳥爪的造形，張力十足。在中國內地用的銀茶壺足少見。

三、**獸爪足（Hairy paw Foot）**：獸爪足，彰顯人類征服禽獸的本能。透過這種宣示作用，也存在西方炫耀的特質。

四、**托架足（Bracket foot）**：銀器底部利用矮足

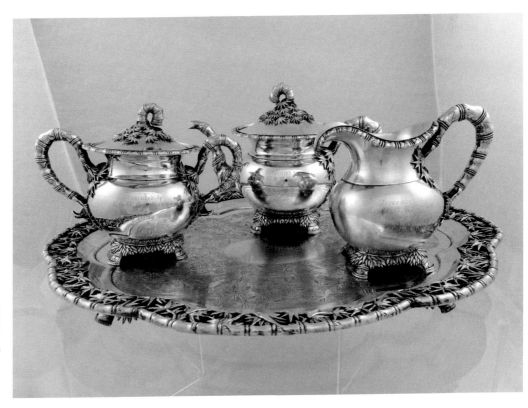

托高器形，塑出葉子狀，藉以襯出器物接軌自然景象的意圖。

中英款識跳探戈

四種樣式的足有時會交叉應用，出現在同一組茶器中，當然對品茗氛圍而言，足的造形看來微不「足」道；但在細觀後，可見其貼近生活風格的悠閒雅緻，立用了小小的足，道盡了連接西方品茗情境中田園詩般的優雅！

銀壺的足有來頭，而壺之首的蓋鈕更見借景之趣！出現植物的花卉、果實，正滿足品茗時摸觸壺的當下，好比捎來花團錦簇的香氣，茶未入口香已撲鼻！

再進一步看銀壺手把的多樣面貌：呈現了松、竹、梅的把，有的出現葡萄藤枝與龍紋，有時以蟠龍盤踞在壺蓋，或應用龍的身軀纏繞壺體作為裝飾。

由中國外銷銀器的紋樣，大抵受到當時客製化影響，形制也大大受到西方社會需求而形似西方銀茶器，如果光由外觀形制來進行研判，就很容易誤判，甚至誤以為是西方所製銀茶器。

銀茶器不同形制和紋樣的錯綜交疊，使得辨識銀茶器複雜化。慶幸的是，中國外銷銀器的款識大抵明載銀匠、銀舖子商號或標示成分，銀茶器款識成為重要的辨識依憑。

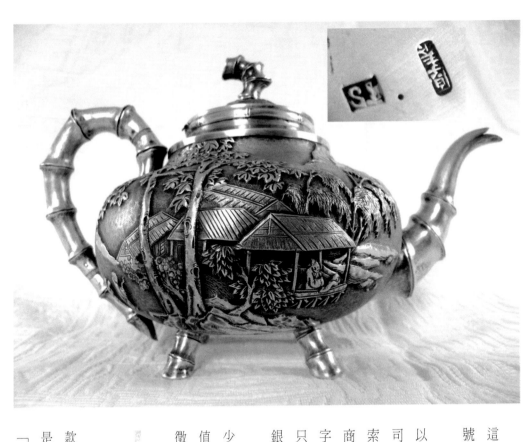

一般會以英文字母或穿插中文，這也反映了昔日流光歲月，銀匠與商號間既獨立立又依存的關係。

今日留存的銀器原裝和標籤上可以找到蛛絲馬跡，同時代中國外貿公司的帳本、年鑑目錄都可找到相關線索。經過整合記錄的銀匠大名與銀舖商號，按英文字母排列，有的銀匠名字與銀舖的關聯性已被證實，有的卻只是留下繼續探索的空間，或者是有銀匠之名不知銀舖商號……。

中國外銷銀茶器的製作人有多少？誰的工藝較精湛？誰最具商業價值？款識是銀茶器創造文明生活的表徵，是令人收藏路上思辨的指南。

看似人名實指商號

例如「CS」與「SS」。這兩個落款出現在一七八五至一八二○年間，是由銀匠Cumshing與Sunshing製作；「YS」則是由銀匠Yatshing所做。這些

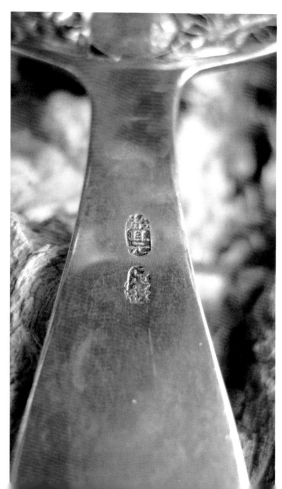

由中文直譯的銀匠名字，可由落款的拼音中找到「中國製」的歸屬。

又如「CU」、「CUK」以及「CUT」，三者皆指向同一銀匠Cutshing，這是由當時所留下的貿易帳本或交易紀錄中所比對出來，製作地點在廣東，中文是「吉星」。自此找到的線索驗證了同根生，然而，為什麼同公司產品落款不同？原來時代變遷，落款亦出現更動：

「CU」的使用時間約在一八三○至一八四○年，「CUT」則在一八四○至一八六五年，而「CUk」出現在一八六五年以後。複雜的款識變化，卻是單字組成，如何找尋「密碼」，再發現其間堂奧！

例如「Wang Hing」，看似人名，卻是商號之名。款識代表銀樓或銀舖，其製造地點有香港、廣東、上海、北京、南京、天津、青島、浙江、漢口等單字，以「廣」、「上」、「北」標示出產地，或「GUANG」、「SHANG」、「BEI」等英文字來說明外銷銀中國製作所在地。

「記」字的指涉意涵

此外，款識中會以數字代表銀的純度，這樣的款識最早出現在一八七五至一九○○年間，有「85」、「90」、「925」、「95」，並

以中文「純銀」、「紋銀」、「足銀」、「足紋」為標示，其所代表的銀純度以925為度。

如果你掌握了上述簡單字母，就以為可以看清銀茶器？中國外銷銀器的完成依照「模件化」程序：有的購進製作好的銀器坯體，再加以雕刻紋樣，通常這類器物在器表留有關於坯體是哪位銀匠？或是哪個商號？他們的款識也會誤導辨識。

在成組成套的眾多款識中，辨識度與複雜性困難，歸納的結果：款識中常見「記」字，是當時大公司採用漢語拼音或拉丁文字縮寫的組合。例如，記，音Ji或Kei（廣東語），由於發音不同，寫法不同，通常會與商標共用。「記」也可能指涉小商社，或是工作坊；但並非指「工匠」，乃因當時工匠沒有社會地位，落款的機會較少。

款識是銀器身分證（右圖）
中英款識跳探戈（上圖）

銀器有的只用西式格式名字落款！有的用中文落款，有的用英文落款，其間跟著年代先後產生多變性，隱含著大時代情境變遷，以及中國當時與西方貿易的歷史。尋著貿易時光的先後，可分成：中國貿易早期（1785年以前），中國貿易中期（1785-1840），中國貿易晚期（1840-1885），以及後中國貿易期（1885年以後）。

由銀器貿易交易紀錄與時間交錯中，銀茶器身上的款識自早期、晚期或後期，都可能是前後使用、重複出現。其中較著名的有Cumshing（CS）、Houcheong（HCG）、Linchong或Lynchong（L）、Sunshing（SS）、C/CC /Cutshing（CU）、Wongshing（W/WE/WC）、Yatshing（YS）。

這些是當時的著名品牌，透過梳理貿易公司交易紀錄，進行了資料掘礦（Data Mining），剖析了外銷銀匠緊扣西方貿易的一段光輝，這也是中國外銷銀品牌的建構。

同一款識重複在時間跨度使用，增加斷代複雜；但壺體的紋樣形制提供了鑒識多樣性的研判。

客製化的雙款識

一件曾由New Heaven家族所擁有的銀壺，通高15.5公分，落有「寶盈」（Pao-Ying）（Powing），來自廣東，壺形是直筒長流，有中國銅製大茶壺的形制，壺身落的家徽，彰顯了銀壺在西方上流社會階級的符號性，作為辨識的款與形制，就清晰說著她是中國製的血統。

銀器身上有中英對照的雙款識，正是當時接受客製化的精品，今人由傳世的實物款識，進入百年前銀茶器的絢爛風采。

一件藏於中美貿易博物館、落有「SS」（SunShing），高13.33公分的銀壺，她是由一位船長千里迢迢由中國買回美國！船長Shreve在他日記中說，他花了兩萬兩千美金買回，這是一筆大錢，儘管銀壺直徑僅長十多公分，可見當時銀茶器的身價！

另一件壺24.13公分高、落款CC，形制華麗滿工，外觀看來是西方壺器的器形。這也像部分中國外銷銀茶器光從外觀難以辨識的盲點，但透過中國貿易期的交易紀錄銀舖名單中，就可比對出器落誰家？是哪一家的作品？

一八八五年後中國貿易期時出名的銀舖有：1. TC：Tuck Chang and Company；2. HC：Hung Chong and Company；3. WH：Wang Hing and Company；4. WN：Wan Nam and Company；5. LW：Luen Wo。

竹節形制，德化瓷的化身（右圖）

銀舖本身進行有規模的銀器製造，同時進行交易。今日所見銀茶器身上落款等同廠家出品。外銷銀茶器的款識大量出現，反映當時市場供需熱絡，出現多樣化款識，表示投入生產者增加，銀舖規模組織外，銀茶器也有落個人或是工作坊的代號…ACAO、Chang-shing（章興）、Chewsing、CJ、C/W/S/G、d、E、Hung Chong（HC）、KHC、Hui Hsing（匯興）、IW（Ing Wo）、KEMKI、MB、Mei-hua（美華）、P、S.S.，都是當時熱賣的銀茶器商號。

少量款識的銀器成為令人追憶找尋的蹤影，款識的意義增大了，其間有的是人名，有的是公司名，梳理一八五〇至一八五五年的中國外銀器中，其中的「TAIKUT」、「WA」、「WC」、「WF」、「WO」、「CUT」等，是市場熱銷品牌！

「KHC」（Khecheong），以製作銀茶器出名。傳世的茶盤長75.88公分，盤內刻了象徵多子多孫的石榴，花瓣與藤蔓。一件78.4公分的銀茶盤則出現大量花瓣紋，繁複華麗的炫目風格，表現了精湛工藝，盤沿平面中嵌入立體圖案，創造了視覺的空間立體效果，利用卷葉花瓣的裝飾，盤體所呈現的圖案有中式屋舍、芭蕉葉、鳳凰等中國圖案，盡在混搭中創造銀飾風格。

產製的迷人寫真

傳世品銀茶器身上的款識有款，卻未能從史料找到連結，就無法研究在何處所製？

其風姿綽約身影仍然吸晴！

歐洲皇室也瘋竹
節壺（左圖）

落有「Hoaching」銀舖的茶器，器表有類似瓷器開光的紋樣，用華麗的紋飾勾勒出銀器奢華的一次與茶邂逅的下午茶。古人用器，今人賞器，隱藏字母間的密碼，款識正是勾勒出銀器產製的寫真。

一件一八七〇年所製的六角形茶葉罐，高11.75公分，滿工葡萄紋，落了「H」款，六面器表的接縫採用了竹節紋，器表有華麗與文雅的雙重節奏。罐上留有鑰匙孔，茶要上鎖，說明了品茗在當時的稀有與珍貴。

銀匠所用的落款有時交雜出現器物身上，例如一八七五至一九〇〇年間廣東的著名銀匠Ing Wo及Taikut的款識，有時獨自成立，有時會與其他著名的商號並列，Ing Wo就常與

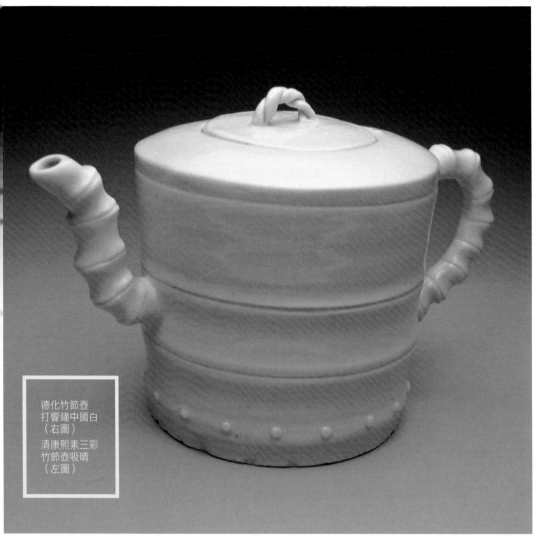

德化竹節壺
打響鐘中國白
（右圖）
清康熙素三彩
竹節壺吸晴
（左圖）

Wang Hing同列底款，雙款識是銀茶器的符碼，提供今人認清為誰所製的真面目。

以「QUAN」或「TS'UEN」的落款為例，同列在Khecheong，Cumwo、Leeching、Luen Wo的商號銀器上，反映當時製造時雙品牌交叉配合，要是只是由單款識辨識容易「迷路」，越看越不清；然而，手法款識之間，也彰顯了雙落款是雙重品質保證。

款識的保證如今日的商標，這種做法早在在中國外銷銀貿易體系中建立了。款識是品牌的行銷，符合現今行銷策略，款識是消費者認識品牌的媒介。中國外銷銀累積了品牌實力，在世紀時間廊中閃亮著。

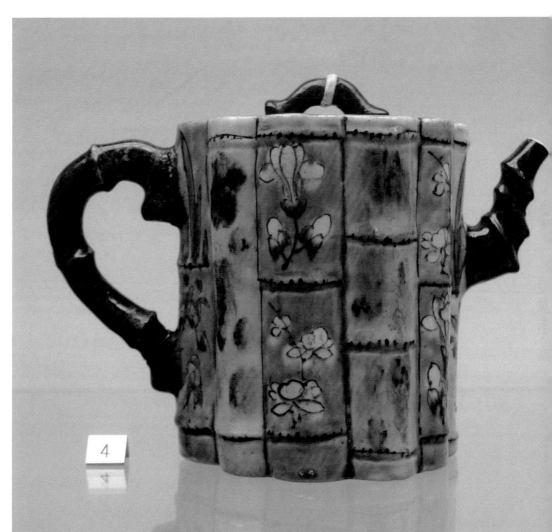

4

構連東西文化的竄升

中國茶與銀茶器喜相逢竄升熱情，
拓延品茗風尚，變身流行文化。

美感是熱情的累積

茶在中國受到菁英分子推崇，繫於茶的藝術有不可言喻「藝術品味」，不單只是茶器本質價值，茶文化美感是一股熱情（passion）所累積。在文人鑑賞品味，在皇室設下賞析典範，商賈隨後模仿跟從，由品茶香氣滋味的感官，到茶器物的收藏使用，看來十分對等。

銀茶器原來就遊走在階級間，才能獲知賞用，銀茶器使用挾帶著財富的威望，讓擁有銀茶器等於驗證其社經地位，這與中國歷代銀茶器擁有者密切連結著，共同宣誓銀茶器的主導地位、血統、教養，甚至從銀茶器的精細工法，紋樣繁簡也等同揭示擁器的品味。

中國品茗原點在茶的健康與泡飲程序帶來操作的功能性，並連同茶器的物質價值被體現展示，由此表露品味的因子，充沛在每一杯茶中。

事實上，西方品味中國茶使用銀茶器的上流意味濃厚，進口的茶葉很貴，而銀茶器更是代表一項資產，曾是一種可以換現金的資源。銀茶器服務一只杯盤裡的茶湯，如何用銀壺泡出好茶。銀器物形象是悅目的，那麼曾迷倒上流階層的中國茶，又是如何與銀茶器如膠似漆？又是哪些茶博得崇高的迷戀？茶，又是如何由奢豪到精英？又如何由跨度流變到時尚的口味？

悅目形象迷人
（右圖）
愛茶的共同文化
（左圖）

綠茶武夷茶的飄洋

一五八九年威尼斯牧師、作家G・保特若在其所著的《都市繁盛原因考》提到，「中國人用一種藥草榨出汁液，用來替代酒，可以保證身體健康，預防疾病，還可以避去飲酒之害。」

博物館掛著油畫，繪畫技法表現了畫家高超的寫實功力，畫面顯現出來的是一組銀茶器與歐洲貴族相聚的場景，優雅下午茶情景再現百年來品茗風潮的雲湧，那麼畫中標榜品茗者的氣定閒情，是哪一種津液的迷惑？茶的顏色閃爍著琥珀般的晶瑩，沁人心脾的茶香，仿若透過畫飄送著。

銀茶器要何等好茶才速配？文獻的紀錄喚醒陳年茶香舊夢，再度幽幽吐訴著茶在歐陸曾擁有的傾世魅力。

十六世紀威尼斯商人帶茶入義大利伊始，再由荷蘭貿易經手茶、進入德法英等地，不同國度民情有異，共同的是求得茶好滋味，以茶作為階級品味的心態一致，動用銀茶器一回又一回喜相逢，產生美好滋味，卻是在不同國度裡輪番登場演出。

義大利牧師帕德M・里希（1552-1610年）對於茶葉有詳盡的描述，後由法國天主教牧師帕德N・特里高特於一六一〇年發表：「每當我經過茶叢時，想到此種植物可以製茶，不禁感到驚奇，中國人在陰天採取茶葉，用來每天沖泡使用。」

一六〇九年，荷蘭東印度公司的首隻船舶抵達日本沿海的平戶島，荷蘭在一六一〇年由此島運載茶葉到爪哇的萬丹，再轉運到歐洲。

作家托馬斯・舒特（1690-1772年）的著作中說：「歐洲人最初所訂購的茶葉是綠茶，後來則改成訂購武夷茶。」

綠茶是不發酵茶，在航海時代的船運貨物新鮮度受到考驗，銀壺解析綠茶的新鮮味很搭配，要是綠茶陳化加上含水量增加，那麼綠茶滋味不鮮爽，在銀器裡就更加敗壞了。這也是改綠茶成為半發酵茶的務實考量。武夷茶半發酵加上焙火，銀茶器激盪岩骨花香的迷惑，吸引力就在由「綠」茶轉「青」茶中發聲。

十七世紀，荷蘭人控制了東印度香料貿易的所有往來，在爪哇建立了巴達維亞城。一六〇〇年，英國的東印度公司成立了，英國人遠航到日

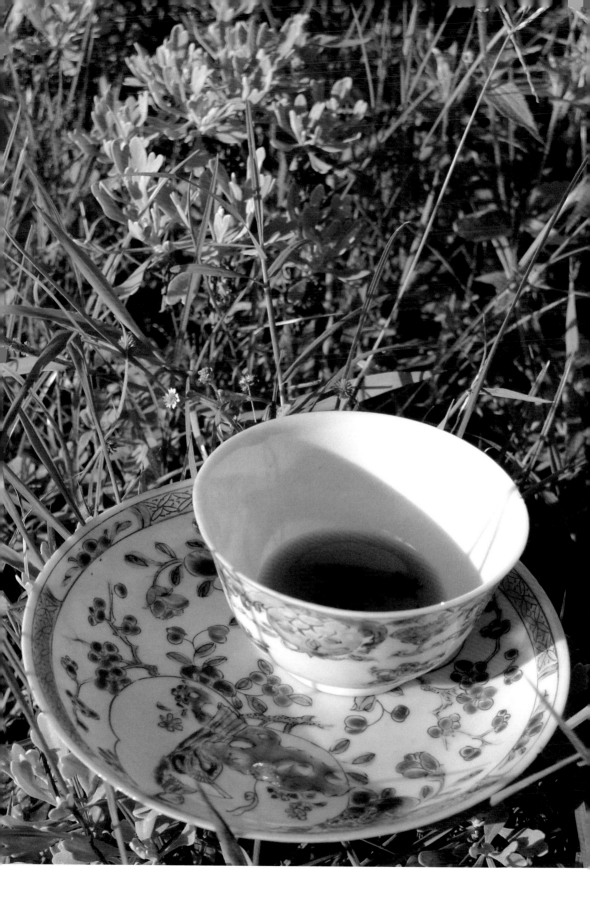

本，並且與當時的中國朝廷建立良好的關係。一六六九年，英國東印度公司最開始從爪哇萬丹輸入的茶葉僅有143.5磅。

一六四○年，荷蘭貴族率先開始飲茶，美洲最早用茶的時間是由荷蘭人傳入。阿姆斯特丹的社交名媛不只是親自煮茶，使用不同的茶壺來烹製不同茶種，用以迎合賓客的不同愛好，她們共同品味是：茶中不加糖。

茶葉由海路運到歐洲西部以外，另從陸路運至歐洲其他各地！

一六五○年茶葉傳入德國，通過荷蘭人借道入境的。一六五七年，茶葉就已德國市場上的主要商品。

藥房高價賣茶

荷蘭自然學家威廉·瑞恩在一六四○年寫《茶的植物學方面的觀察》，成為第一本正式記錄茶生態現象的書。一六四一年，荷蘭醫學家尼克勒斯·迪克斯（1593-1674年）以筆名尼古拉斯·普特寫《醫學觀察》，這是最早以醫學角度來讚揚茶葉的著作。

用牛奶作為茶的調味品，最早出現在荷蘭作家 J.尼爾霍夫（1630-1672年）的著作中，他在一六五五年隨東印度公司出使中國，擔任駐中國代表，「這種飲料是茶葉製成，先將半把茶葉放入清水壺中，等到煎至水還剩 2/3 的時候，加入 1/4 的熱牛奶，再略加一點食鹽，趁其極熱時飲用。」

荷蘭藉由植物學的途徑接觸中國茶，理性分析並出現專研品中國茶的西方「茶人」，以瓷器或銀器的泡飲經驗是豐富的。

最初銷售茶葉，以藥房為主，荷蘭以盎司來計算，與糖、薑和香料一同銷售。隨著茶葉在歐洲大陸的普及，一般雜貨店裡也開始銷售茶葉。一六六○至一六八○年，茶在荷蘭已經相當普及，最初流行於上流社會，後來逐漸不分貧富了。

武夷茶甘活醇香的魅力（右圖）

茶入茶器的流程，是行動肢體的連貫，是美感促動詩人感性的抒發。

一六八五年，茶廣泛流行於法國藝文圈中，法國作家Ｐ·帕蒂發表了一首五百六十節的長詩，詩名是《可愛的茶》。文藝氣息中挾帶著價格的現實性，文獻中一位法國藥劑師波邁，在一六九四年以每磅70法郎的價格銷售中國茶，當時日本茶的價格則達到150—200法郎。東方茶高價地位難動搖！

價格擋不住愛茶的心，英國人為了愛茶刻骨銘心，用了金杯杯身刻「茶」，成為崇拜的奉茶儀軌。

英國記載茶葉的最早文獻是一五九八年的《林孝登旅行記》：「孟島庇爾城堡家具清單的一項，列有鍍金茶杯一只，該清單編選日期是一六五一年十一月三日。」

茶室飲茶的流行

銀杯品茗的場景淡去了，有茶款的銀杯，讓人想到中國唐代煮茶用盌品賞，湖南長沙窯出土茶盌中心以褐釉寫「茶」，東西方以「茶」入杯碗的時間差很大，卻同樣彰顯茶在人們心中的追求。

荷蘭東印度公司在一六三七年開始將中國和日本大量茶葉運

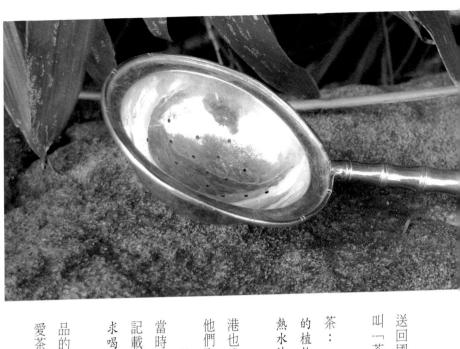

送回國，這時荷蘭、英國仿用中國閩南或廣東的發音叫「茶」為「Te」或「Chia」。

一六二五年《潘起斯巡禮記》中以「Chia」表示茶：「他們（中國人和日本人）經常飲用一種叫做茶的植物粉末，以胡桃大小的數量放入瓷杯中，再加入熱水沖飲。」

一六四四年，英國商人又在廈門開創業務，廈門港也成為近年以來英國人在中國發展的主要根據地，他們取茶的福建土音「te（tay）」。

英國作家薩謬爾‧匹派斯（1633-1703年），曾經記錄當時社會的日常生活。他在一六六○年九月二十五日記載：「我從來沒有飲過茶（中國飲料），所以就要求喝一杯品嘗一下。」

從好奇到品用，往昔看待茶是精品，用銀茶器細品的生活美學，下午茶成為英國人生活重要環節，而愛茶的淵源卻是附著咖啡而生。

十七世紀的史料中，英國最早把茶當成飲料，應是從倫敦的咖啡館開始的。剛開始也僅限於招待貴族和特殊的宴會上使用，直到十七世紀，普通百姓都能在咖啡館裡享受這種新興的飲料。有趣的是當年要去茶室飲茶，口頭上會說去「咖啡館」而非去「茶室」。

英王查理斯二世時，修改英國法令第21章的第23、24款，規定銷售一加侖茶或巧克

力，徵消費稅8便士。一六六九年，英國政府頒發法令禁止茶葉由荷蘭進口，改由英國東印度公司經手，這也是茶葉壟斷的開始。

一六六四年，英國東印度公司精選茶葉作為珍貴的貢品之一，當年公司日記貨品帳目上九月三十日記錄：「秘書J·斯坦尼墨的雜帳—贈品—銀蓋中國瓶六個一箱……13鎊。茶二磅二盎司供皇室用……4鎊5先令。」這是茶與銀茶器並列皇室御用的紀錄，同時訴說兩者的親密關係，茶因銀掇香，銀因茶身價百倍。

永熱不冷的銀壺

十七世紀末，在歐陸茶被一般富裕的家庭所接受，茶葉的價格對於一般百姓來說是昂貴的奢侈品。

一七一五年，低價綠茶的出現，才使茶葉開始普及。一七二八年，英國作家瑪麗·丹東尼（1700-1788年）記載：「住在倫敦保爾托利街的家庭，都存有各種檔次的茶葉，有20—30先令的武夷茶，有12—30先令的綠茶。」

多樣性的茶種，標示不同價格等級，茶正在歐陸品茗蔚起的風潮？英國文學家薩謬爾·約翰森博士（1709-1784年）在《文藝雜誌》發表文章：「多年以

正山小種風靡西方（右圖）

來，我只飲用這種可愛的植物汁液，用來減少食量，壺中的水永熱不冷，飲茶可以消遣

晚間時光，飲茶可以慰藉深夜漫漫，飲茶還可以去迎接黎明。」感性呼應了茶葉的美好

時光。通宵品茗的執著，不單茶葉帶來醒腦，更大的支撐力是—愛茶，永熱不冷的壺，

當然是保溫性強的銀壺！

《茶葉全書》：一六四○年茶成為海牙社會上之時髦飲料。十七世紀末，荷、英兩

國每年進口武夷茶的數量約為三萬磅。這也是武夷茶稱霸時代的來臨！

庄國土《十八世紀中國與西歐的茶葉貿易》：一六六四年英國東印度公司從荷蘭人

手中購得兩磅武夷紅茶進獻給凱薩琳皇后，然後每磅獲得獎金50先令，一六六六年又用

50金鎊17先令購買二十二磅十二盎司中國紅茶進貢皇后。

流行品茗，愛上中國綠茶、武夷茶到紅茶，以及烏龍茶的過程，其根源在於西方可

以與清朝廷通商做生意。《清代通史》：康熙二十三年（1684年，該年清朝首次解除海禁），東印

度公司通知英商云：「現時茶已通行，望每年購上好新茶五、六箱運來，蓋此僅作餽贈

之用。」

凱薩琳皇后武夷紅

在通商中打開茶葉之路，當時品茗花費如何？繼武夷茶後興起紅茶熱，又如何成為

主流口味？

一七○四年，「英國東印度公司在中國購買武夷茶每磅價格2先令，運到英國銷售

每磅達16先令。」八倍價差利潤驚人，引動大量進口中國茶風潮！

一七二一至一七五○年三十年間，英國東印度公司共進口武夷、工夫、小種、白毫

紅茶共二千一百六十三萬三千四百二十二磅，平均每年進口七十二萬一千一百六十四磅。

東印度公司的進口紀錄，說明了歐陸品嘗中國茶口味多樣化了，品茗用器多元了：德化瓷與景德鎮的青花瓷，頓時與銀茶器平起平坐！共同服務茶在歐陸社會大時代的來臨。

荷、英兩國在十七紀末年進口武夷紅茶的數量約三萬磅（225擔）。荷、英兩國正是作為歐洲與中國的主要貿易國。武夷紅茶外銷路線由閩商從武夷山運至福州，再轉運往廈門，然後由廈門把茶運至印尼的荷商手中，最後由荷商再運往歐洲。

十八世紀是武夷紅茶大發展時期，輸出量已達百萬斤，正港的武夷茶量不足，周邊縣市開始生產，並冠以福建武夷紅茶之名。

《廈門志》：安溪、惠安出北嶺茶甚盛。安溪所產茶運致廣州，以武夷茶之名出售。一七三四年的崇安縣令劉靖在其《片刻餘閒集》中寫道：「外有本省邵武、江西廣信等所產之茶，黑色紅湯，土名江西烏，皆私售於星村各行。」

貿易逆差的主力

武夷茶「岩骨花香」是品茶人士夢幻逸品。正岩茶量稀質精，只要入口便難忘懷，西方品茗經驗在累積中躍升，要求指名買武夷茶者大有人在。這群愛上武夷終不悔的粉絲，卻也間接讓混充的武夷茶行銷無阻！

星村位於閩北武夷山區，來自他產區的茶製成武夷紅茶，外觀、湯色看起來與武夷茶雷同，混充武夷茶的情況延續至今。

《歷史研究》〈中英早期茶葉貿易〉：一七三〇年東印度公司有五艘商船來華，共載白銀582112兩，貨物只值13711兩，白銀占97.7%。一七〇八至一七六

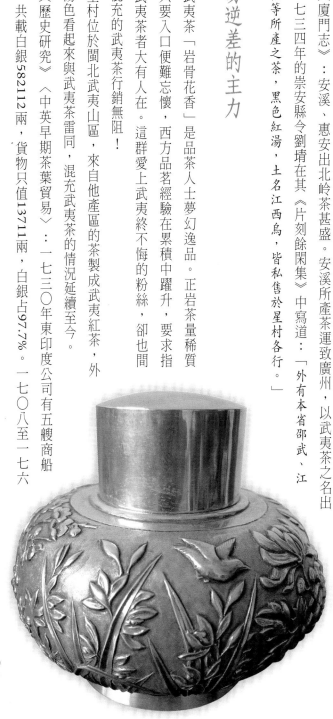

銀杯啟動味蕾革命（右圖）
銀茶罐保住茶葉美好時光（左圖）

〇年，東印度公司向中國出口白銀占對華出口總值的 87.5%。估算十八世紀從歐美運往中國的白銀約 1.7 億兩，白銀大量流入中國。

銀兩到了中國就是為了買茶，茶成了貿易逆差的主力。

茶貿易訴說口味消費的位移。武夷紅茶走在先，後來綠茶壓倒紅茶。十八世紀後半期轉回以紅茶為主，綠茶為輔。《清代通史》：康熙四十五年（1706）綠茶（有大珠茶、小珠茶、熙春茶、雨前茶屬之，婺源茶，屯溪茶，棟培茶，松蘿茶，包種茶，押冬茶等）始傳入英國。綠茶名稱不同，產地不同，口味細分是消費「內行」的表現，還是茶貿易利益多元的集結？

一七〇〇至一七九五年，荷蘭人運到歐洲的中國茶葉大約有一七八萬擔。十八世紀，英船從中國輸出的茶葉估計在四百萬擔左右，法國、丹麥、瑞典在十八世紀運出中國茶

銀的五感喜樂
（右圖）

葉一四三萬擔。十八世紀中國外銷茶達七二一萬擔，以紅茶占80%，占五七六‧八萬擔。品茗茶種的多樣出口，茶量的成長吐訴茶在異地找到知己了！中國茶葉之路已延伸到俄國，以及全世界的英屬殖民地。

因茶爭權益的社會案件

乾隆二十二年（1757）清政府實行第二次海禁，規定只准廣州一港對外國通商，關閉廈門等通商口岸。從一七六二年起，陸路僅開恰克圖一地對俄貿易。這也是茶葉的絲路，由陸路延展的貿易讓茶進入俄羅斯。

一七七三年「茶葉法」頒布，英國被授權的公司直接運輸茶葉到殖民地，且公司可以在出口後享受百分之百的退稅政策，向殖民地海關只需繳納3便士的茶葉稅，美洲殖民地的人們為了堅持他們的主張，連3便士的茶稅也不願意繳納，仍然拒絕購買英國的茶葉。

品茗一熱帶來貿易大商機，卻惹出為茶爭權益的社會案件！

美國殖民地的人們積極參加「抗茶會」，共同商討反對茶稅的時候，英國政府堅決主張對美洲一貫的強硬政策。兩者之間矛盾激化，終於導致美洲獨立戰爭的爆發。

美國反對繳稅，看好茶的利潤，一場爭取與掠奪站在各自本位發聲。接著是清五口通商帶動茶出口的貿易量。

一八四〇年鴉片戰爭，清政府被迫開放廈門、福州、寧波、上海、廣州五口通商。

鴉片戰爭前夕的一八三八年自廣州出口的武夷茶達三十萬擔！一八四〇年鴉片戰爭後，一八六〇年代紅茶平均出口躍至百萬擔以上。從此每年百萬擔出口量長達三十二年之久，最高年份的一八八六年達一六五五萬擔。

五彩繽紛的激動

貿易量的數字看茶的樣態，她帶動品茗的社會風氣，品不同茶用銀器的尊貴，更帶來品茗共修共好的美感經驗。

歐洲國家中，荷蘭初品中國茶，而後是英國、法國等地，歐陸地區品飲的是全發酵與不發酵光譜兩端的綠茶與紅茶，意味著不同國家不同區域，跨越品味差異，聯手共構了一個愛中國茶的共想經驗價值，並開始由社會精英遍及到全民的品茗參與。

茶滋味或因文化差異認知不同，但五感對茶千嬌百媚生命卻不會被時空隔離。以當時茶種與百年銀茶器的再度相遇交融，是品茗共感的新境界。

尋源以杭州龍井綠茶與武夷山正山小種為基底，啟用一套外銷中國銀茶器的泡飲，兩種茶在銀器中解析，會帶來什麼樣的驚喜？銀茶器又會在跨文化交流迴路中扮演什麼樣的角色？

企圖還原一場歷史銀器與茶的邂逅，帶著解構清晰理路，探一回銀茶器在泡飲時的真滋味！

龍井不發酵炒青綠茶，茶師啟動揮炒手功，在鐵鍋中炒壓製成扁平狀茶形，浸潤在茶器的美好，曾是中國明代茶書作家歌詠之對象。輕柔綠茶浮動香，遇見硬地銀壺又會碰撞出與青花瓷之間何等的距離？

即使獅峰龍井在銀茶罐中沈潛十年了，銀蓋才開，獅峰龍井糙米香喚醒了記憶中的西湖煙雨印象，煽起原本豆香的熱忱，使人浸潤龍井是永遠的春天，就在沸騰中升起，原有一片湖水綠的清新，戴上了紗絹的朦朧，一點也不含糊，在馥味中燃起心田裡陣陣新鮮的奏鳴曲！

就是全發酵的正山小種確實十分火辣，獨特自然生態共生茶樹的底子，被黃崗山松

每一啜茶，一次甜蜜。（右圖）

木煙薰的試煉，揉進焦糖本質的香氣五彩繽紛，用瓷器泡飲時的柔滑，卻在銀壺中激動起來！

茶在中國形象是清心，到了異地卻轉變成為權貴消費指標，銀離子搖擺松煙久候的沈靜，就讓正山小種在味蕾啟動革命！

過濾出文化精髓

每一啜茶，就是一次甜蜜到來！變換口味的刺激，是停頓片刻後的騷動，茶湯滾起琥珀深紅色的媚惑，誰叫銀壺引動的搖擺不願停下！

綠茶、紅茶引動的五感，在銀器中國造、中國紋樣，由中國視覺文化的複雜性中，在柔美茶湯中過濾簡化成可以欣賞，不再是深邃的文化符號，那麼等到烏龍茶在十九世紀大舉進軍西方市場時，更承載「武夷茶」之盛名的半發酵茶，是否也如常在銀器身上優雅散發清、香、甘、活、醇？

安溪烏龍茶產區，十九世紀中期以後以銷烏龍茶為主，一八七七年為十七萬擔，烏龍茶的比例高達90%以上。歐陸地區品飲半發酵茶發動了！

文獻記錄：「福州之南台地方……洋行茶行，密如櫛比。」福州的茶葉出口量迅速增加，一八五九年居全國茶葉出口量第一大港，年茶葉出口近四千七百萬磅（352588擔），一八五三年福州直接出口茶葉後，原來閩北透過武夷茶出口港，但也由於武夷茶受到青睞，福州港附近地區同樣產製茶卻都用「武夷茶」之名。同時期以Formosa Oolong Tea為名的台灣烏龍茶帶著特色風味，攻下貿易版圖，寫下Formosa品牌的尊榮。

東西文化的相逢，由銀器中國的喜樂，是否也是西方品茗風潮特別投合的旨趣？

銀茶器演出馥味
奏鳴曲（左圖）

8
圖
構連東西文化的竄升
154

銀茶器要配什麼茶

一八六九年，英商寶順洋行英人杜德（John Dodd）將十二萬七千八百公斤台灣茶以 Formosa Oolong Tea 品牌，打開入美行銷之路，這時負責洋行總辦的李春生趁勢建立台茶外銷通路。儘管台灣烏龍茶與武夷茶產地來源品種有差異，卻各有粉絲，愛武夷又愛烏龍，至於揉捻發酵或是烘焙就放下不管了。

中國茶、台灣茶的多元出口，反映品茗消費階層的改變。茶做為階級飲料鬆動了，代之而起是茶品飲的普世化。這時代表品味階級的銀茶器，仍在上層階級流動，這也是西方自製瓷器蓬勃期。

無論中國瓷或西方瓷席捲所有階層，銀茶器被推崇成為賞器文物的尊榮，而留下的器物身影已成為觀賞之器了。賞銀茶器，不單視市場收藏風向，價格跳升紀錄知曉銀茶器與茶的關係，更可穿越時空探訪銀茶器巧奪天工的技法，是收藏必修，也是賞器必備！

銀茶器和中國茶的喜相逢，讓喜悅跳動！

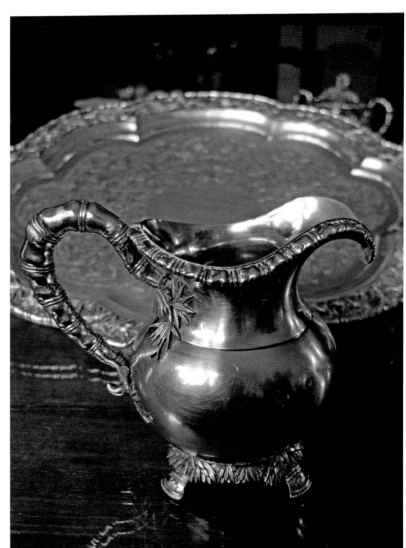

銀茶器的巧奪天工

創作、傳承、消費、鑑賞，看見低調奢華，

歷史拼圖與工藝巧思打造美感泉源。

文思院官作手法

銀茶器創作是生產，使用者是消費，觀賞者是鑑賞，通過器形、紋飾，就將實物與歷史情境結合，共同演繹銀茶器與茶共舞的生命謳歌。

然而，銀茶器受推崇，其打造者卻少被留意，打造銀器的工藝與藝術保持距離，覺得工匠模件化的面向，又何來經典傳世之美？看重銀茶器視為作品自然生動與活力，有著工匠傳藝獨特技術自成格局。

銀茶器的製作方法，伴隨千年發展，創造了多樣化的製法，古今稱呼叫法不同，歸納可依銀茶器製作的脫蠟法，靠模延展法與卷製法所製器粗坯完工後，就用獨特裝飾工藝法，有鏨刻、浮雕、錘鍱、掐絲、鉚接等工藝，最後再加以落款，完成一件銀器。「製法」名稱不代表專一工法，技法交互應用亦是製銀饒趣所在。

中國打造銀器的歷史可源自春秋秦漢。從浙江「越王陵」和湖北曾侯乙墓出土銀器更證實了金銀器技藝早有優異表現。南北朝吸吮西方製作嵌鉚焊接工藝，到了盛唐時的製作工藝成熟作品輝煌，甚至出現了車床工藝。其間製作經典銀茶器，又以陝西法門寺出土金銀茶器最具代表性。

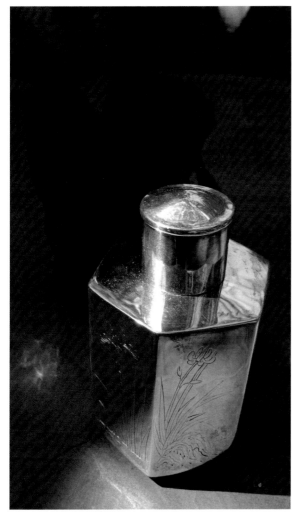

運巧而靈絲綴藻
（右圖）
器表媚眼的鏨紋
（左圖）

西安何家村窖藏、丹徒丁卯橋的出土實物亦彰顯唐代製作銀茶器的實力，道盡唐代上層階級對奢侈品—銀的需求。

盛唐銀器製作水平極高，由中央官府設立專職機構由專人負責打造，唐代「文思院」專為帝王製作，稱「官作」；民間有製作工坊，稱「行作」，打造工藝自有體系。

銀匠精湛手藝讓冰冷的銀轉化成為有生命熱情的經典茶器。

敲花壓花沿用至今

唐宋以來品茗風氣盛行，推動銀茶器的生機，不同品茗方式產生的器形卻顯露了共同精妙的技法，從出土器中可知她曾有的璀璨，隨著時間流逝，抹不去工藝技法留下的永恆，銀茶器的造形、紋飾，迴盪著千年傳承工藝，至今銀器製作仍以當年技法為主軸。

打造或稱錘鍱，是製作銀器基本功。意思是將金銀器錘成如葉的薄片。玄應《一切經音義》：「鍱，薄金也。」張自烈《正字通》：「銅鐵推煉成片者曰鍱。」鍱就是將金銀等金屬煉成片狀的古代用語，可以作為裝飾獨立使用，亦可進一步成形。

那麼，有了銀薄片，要製成形得靠「打

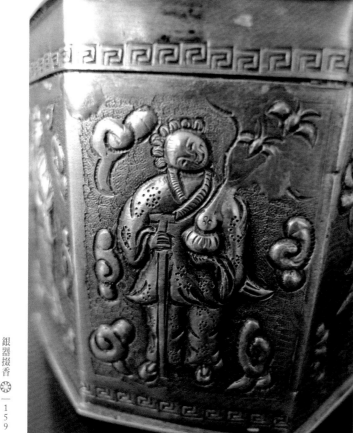

滿工紋樣立體感
鮮明（上圖）

優美而寫實的表
現方式（左圖）

造」。歐陽修《歸田錄》：工造金銀器亦謂「打」可矣，蓋有槌擊之義也。

打或打造，就是將銀薄片製成形，或打造紋樣。對於後者，又有不使用模具，直接在正面鏨出紋樣，再由反面根據正面透過來的輪廓，進行細部敲打出形狀；另用模具，先依樣製銅模或錫模，今人用蠟模，製出粗型再精細加工，傳自唐代銀工作法，沿用至今。

今日銀器工藝製造則稱敲花及壓花法，兩法不同卻是相互應用。

由於每時代用語不同，卻都指同一件事，明陳鐸散《雁兒落帶過得勝令》詠銀匠中：「鐵鎚兒不住敲，膠板兒經常抱。會分鈑手藝精，慣鑲嵌功夫到。」就是「鏨刻」，也稱「鏤花」、「鈑鏤」，或今人叫的「花活鏨」。

鐵鎚兒不住敲

「鐵鎚兒不住敲」是指打造胎形；「膠板兒經常抱」包括打造紋樣，做法有兩種：一是使用模具，另一種是不使用模具，在板材的正面鏨出紋樣，然後翻過來放在膠板上，依照正面透過來的紋樣輪廓，用鐵鎚從反面一點一點敲出形狀，從正面看，成品便呈現浮雕一般的效果。使用模具的做法，先一樣製作銅模，用銅模翻出錫模，再用錫模製出產品粗形，最後加工成成品，是不少民間銀器製作至今依然採用的工藝。

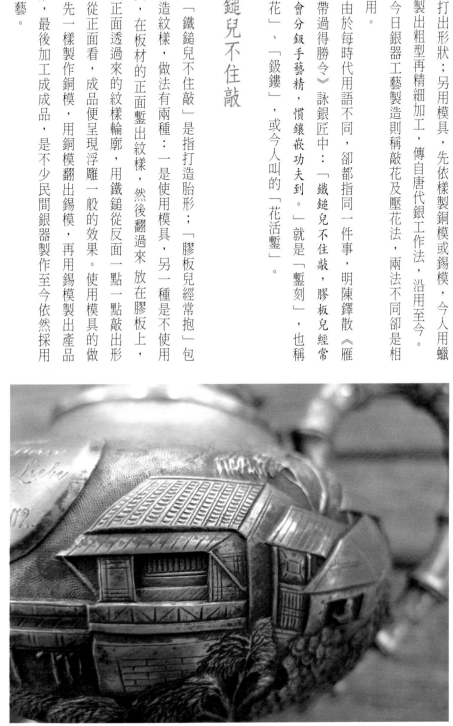

原料通過鍛打作成需要的形狀。「打作」是絕

大多數器物成形前必須經過的工藝過程，又稱「錘

鍱」或「槌揲」，就是鍛造、打製，其技術可以冷

鍛，也可以經過熱處理。是利用金銀質地柔軟、延

展性強，將自然或冶煉出的金銀錠類的材料錘打成

各種形狀，供加工使用。

用錘鍱技術製作器皿，充分利用了金銀板片質

地較柔軟的特點，逐漸錘擊使板片材料按設計延

展，形成需要的形制。多數器物的粗坯製造出來

後，再經過細部整合。

較複雜的器物則分別錘製出各個部分，然後連

接在一起。器皿類中的壺、執壺、瓜稜壺、梅瓶、

熏爐、茶托、溫碗等製作形體複雜的器物就採取了

這種方式。如熏爐、茶托、溫碗等器物在形體上就

由幾個部分所組成，分成兩部分或三部分，分別錘

鍱成形。

浮雕鏨刻層次鮮明

器物在分別錘鍱成形後再連成一體，採用的工

藝有三種：錘鍱、焊接、鉚接。器物的器體連接成

形多為錘鍱工藝，器物的附件與主體相連多採用焊

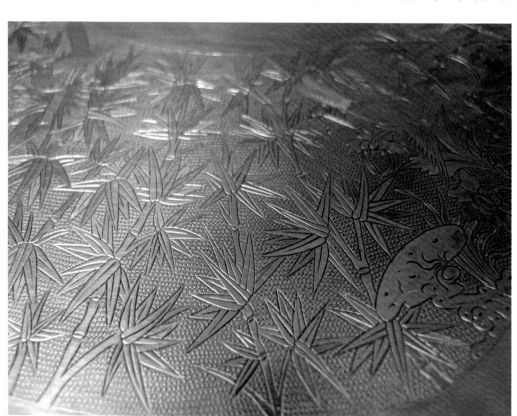

接、鉚接工藝。

錘鍱技術能夠追求優美而寫實的藝術表現方式，既可以製作出器物的形體，也可以作為裝飾紋樣。

器物形制與紋樣豐富多變，其實都先在錘鍱工藝基礎上製出紋樣。

錘鍱和鏨刻兩種工藝相結合，錘鍱出的紋飾浮雕凸花工藝有三種形式：

一、淺浮雕，紋飾略凸於器表；二、中浮雕凸紋，是一半立體的成形後附於器壁，採用了外凸主體紋飾和內凹地紋以達到中浮雕凸紋的效果，這類紋飾高於器表，有較強的立體感；三、雕塑立體形高凸紋，一般是先製好立體空心雕像，然後再焊接到器物上。

有的器物裝飾使用了上述三種凸花工藝，再加鏨刻地紋，使器物的裝飾具有高、中、低及地紋四個層次，立體感鮮明。

基礎完成，才能進行鏨刻紋飾的階段。在中國傳統銀雕刻紋樣，可稱鏨刻，是在器物成形後的加工，主要在刻出各式紋樣。

鏨刻有時為平面雕刻，有時花紋凹凸成浮雕狀，鏨刻一直作為細部加工手段而使用在鑄造器物的表面刻畫上，鏨刻工藝十分複雜，工具有幾百種之多。

主要常見用於器表的有多樣性工法。

珍珠地紋低調奢華

鏨刻圓潤的紋樣，為一段段的短線組成。其鏨痕一頭大另一頭小，說明每段短線應長於鏨頭，在使用時鏨刀與器表並不垂直，而是有一定的角度，這樣形成下刀處小而收刀處大。平面紋樣的成形採用這種鏨刀，這些紋飾的鏨刀為

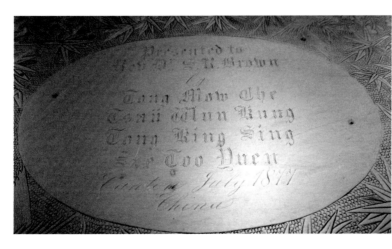

珍珠地紋低調奢華（右圖）

紋樣寫明歲月承載的光輝（左圖）

單刀。

雙刃鏨刀，鏨刻出來的短線成平行排列。一類鏨頭鋒利如齒，鏨出較細膩的紋樣，

在製作時分兩種，一種線條部分是擠壓出來，另一種線條被剔除。鏨痕為一條連續線

條，與刻畫工藝很相似。剔地的工藝少見，原因是貴重器材不會浪費虛擲。

珍珠地紋是在器表用空心圓鏨刀鏨出細密的小圈圈，珍珠地紋是唐代金銀器的代表

工藝，小碎點地紋則是宋代金銀器特有的代表工藝。其排列整齊，使銀器表面更為斑

爛，表現出白銀光芒四射。這類手法在中國外銷銀茶器中常是吸睛焦點，工藝呈現美

感，是低調奢華氣質！珍珠地紋在宋代磁州窯系瓶罐上見同紋樣。

鏨空或透雕。主要出自實用功能。

鏤空，本來也是鏨刻，不過要鏨刻掉設計中不需要的部分，形成透孔的紋樣，稱為

紋樣，能讓不同材質工藝互動交流，成為文化特性，這特性也決定紋樣如何被複

製，同時也被指引在一定限制內進行變化與發展，珍珠地用空心圓鏨刀鏨出細密圈圈，

在銀器上維繫了自唐到今的相似性，也維持了辨識性，不同材質在不同時期，卻可以有

潛在的一致性，如此更成為紋樣系統在特定族群的特徵。

人名刻劃的詩歌

伴隨紋樣，銀茶器留下的歷史烙印，出自文字的記載，也被納入紋樣系統中，卻能

成為一段歷史的見證。

一件刻有「Presented to Rev. S.R. Brown by Tong Won Che, Tsaii Chun King, Tong King Sing, Sze Too Yuen, Canton July 1877 China」的中國外銷銀茶器組，對於一般人而言，或許

茶器牽動近代史的烙印（左圖）

只是茶器上的一些字樣，但其背後卻深藏著中國近代史重要人物的生活點滴。

Dr. S.R. Brown，指的是Dr. Reverend Samual Robbins Brown（1810-1880），是畢業於耶魯大學的傳教士。一八四二年他前往香港，在馬禮遜紀念學校（Morrison Education Society School），將三個華人學生帶往美國讀書，開啟了中國留學生先河。其中最著名的是容閎。

容閎（Yung Wing，1828-1912年，廣東香山縣南屏村人），中國近代史上首位留學美國的學生，是第一個就讀於耶魯學院的中國人，曾參與康有為、梁啟超組織之戊戌維新。銀茶器所有人是容閎的恩師，是帶動中國留學生的推手。

有趣的是，在銀器上所出現的贈送者的英文名字Tong King Sing，是第一位寫下廣東話與英文翻譯字典的唐廷樞。

唐廷樞（1832-1892年，初名唐傑，字建時，號景星，又號鏡心，廣東香山縣唐家村人），清代洋務運動的代表人物之一。一八六二年，唐廷樞在廣州緯經堂出版社出版了《英語集全》，該書使用粵語注英文音，其中內容是交際英語，是中國第一部漢英詞典和英語教科書。

銀器上的蛛絲馬跡，簡單看是紋樣的一部分，但

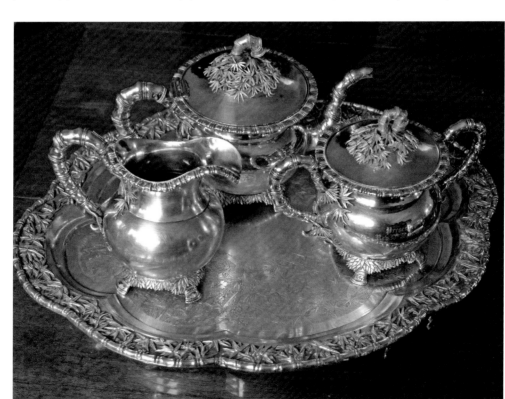

像拼圖般的，讓幾個歷史人物鮮活再現。

銀器上的一段簡單文字，刻畫著近代中國與西文化的交會，也刻畫著友誼流芳的詩歌。賞析銀茶器的打造工法外，若能在器表找尋紋樣背後豐碩的知識，再現當年的實境，更是今人賞器的快活。

打煉法與脫蠟法

銀茶器製成的主導系統，大抵與銀器製作相容，製作地域紋樣、造形風格有差異；但完成製作方法，中國與西方互為滲雜，工法中常用的工序相同。古今叫法不一，歸納古法融入今法，說明如下：

金屬打煉法（Forging）：又稱「靠模延展法」，加熱讓銀展延成形，也有利用銀退火後的銀片靠在模具上不斷錘打，亦有不用模具以槌子鍛打成片，再錘打成型。進行打煉錘擊，利用銀展延的收縮彎曲成形，經輥輾與錘擊延長銀的基本結構，銀加熱到攝氏593.3度入冷水漂冷，銀的壓縮彎曲容易。這種手法與唐代用的錘鍱原理相同，不同的是往昔或用炭火煤油加熱，今改用瓦斯槍，敲打工具的木砧、鐵砧、鐵錘……沿用傳作至今。

脫蠟離心灌鑄法（Centrifugal lost-wax casting process）：簡稱「脫蠟」法，先製器紋樣，用蠟成型，將銀熔解至攝氏961.93度，灌鑄成器，這種製法成品紋樣精細。灌鑄法利用白銀流動性加工成不同器物，這時加入少量錫、銅、鋅、鎘降低或提高熔點，幫助銀合金加工，此法多用在較原外壁厚重的物件，部分銀茶壺底座會局部採灌鑄法。

東洋銀藝耀眼
（右圖）
壓花圖案深刻烙
印（左圖）

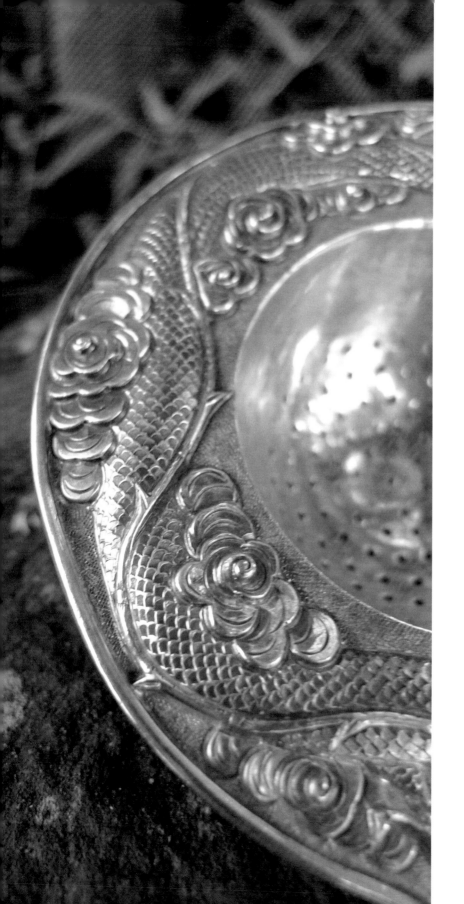

敲花壓花輪番登場

傳統工法以舊思維製器，今人看來很「傳統」，然或由於製器法好用，至今名稱叫法雖然改變，部分製作在西方銀工藝體系中，經由歸納與整理，有了學理的名稱和工法；但細部觀察，仍與中國唐宋時期製銀法接近。

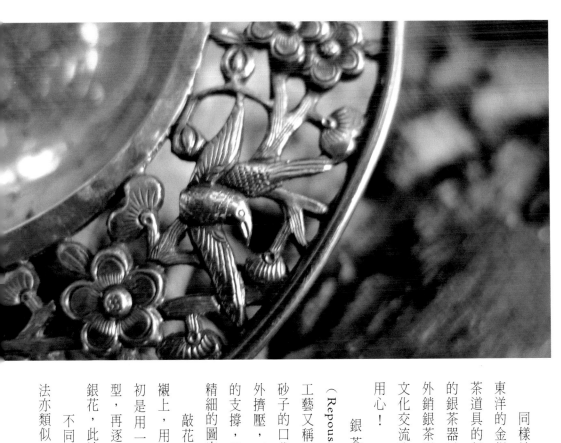

同樣地，喜愛銀茶器收藏者，讚嘆來自東洋的金銀工匠的專業執著，以及日本金工茶道具的行情指數時，或可環顧在中國曾有的銀茶器風采，同時將散見歐美的各地中國外銷銀茶器之際，不難發現銀茶器橫跨中西文化交流產生的璀璨，同在紋樣表現中體見用心！

銀茶器的裝飾工法，有「敲花」（Repoussé）和「壓花」（chasing）。浮雕工藝又稱擠壓工藝，是將銀器放入一個裝滿砂子的口袋中，裹緊後用模具從銀器內部向外擠壓，而形成各種凸出的花飾。由於砂子的支撐，銀器不會變形受損，往往用在十分精細的圖案中。

敲花是將銀器臥在一個砧板或凸起的底襯上，用錘子輕輕擊打使銀器表面鼓起，最初是用一個曲面或球面作靠模，經擊打成型，再逐步改變靠模的曲率，會留下迷人的銀花，此法可以加工出非常精細的圖案。

不同工法會互相應用，使用的工具與手法亦類似。

透視空間引清風
（上圖）

其方法是：是將銀片放入「衝子」（tools），鐵製敲花衝子有四方形或長方形，壓花衝子有描圖衝、曲線衝、模型衝、毛面衝、環狀衝等不同細分功能。

反差效果玲瓏有致

用錘子敲擊，形成凹凸紋樣，看似敲打的簡單動作，考驗銀工的力道與穩定性。每一次的敲擊均需力道均勻，輕慢緩急，在乎銀工之心。將圖案敲出，正面凸起像是浮雕，也稱「隱起」。

通常會先進行背面的「敲花」動作，先敲出紋樣形狀，進行正面的「壓花」，這時就將敲花出的形狀紋樣修整，或再進行細部微調，對於紋樣的凸起與凹陷帶來玲瓏有致的視覺效果，兩種技法交叉應用，全靠匠心獨運。

傳統工法面臨求新求變，工藝手法出現新法，那就是用酸腐蝕的「蝕刻法」（Etching）。做法是將銀片要保留的紋樣，先塗抹抗酸物質，再用酸浸蝕銀板，保留紋樣會凸出於經浸蝕後的銀板，這時沒有塗抹抗酸物的表層，自然與塗抹過的出現反差效果，形成凸雕。

另外也應用蝕刻凹雕技法，先把抗酸物塗抹銀板，接著刻畫出紋樣圖案，銀表自然就顯露了，接著再入酸，使得顯露紋樣浸蝕凹入，這也是所謂的「凹雕」效果。

創新做法和傳統手法交替，在今日銀茶器身上，多一層對製作工序的了解，多一層對銀器之美的了解。

現代工藝利用化學藥劑腐蝕紋樣，傳統以鏨刻錘擊出圖案，所呈現工藝視覺效果顯然不同。

運巧而靈絲綴藻

傳統或現代工法的銀茶器，器形完成後得送行施以紋樣，啟用鏨刻。

鏨刻會在鏨刻圖案時出現纖細陰線，這些線條可單獨成紋，也會在圖案中做細部刻畫，這種工法古稱「鈒作」或「鈒花」。鈒就是鏤刻，後人沿用，就是在銀器上表現細部圖案的工藝。另有「魚子紋」也成為銀器表上的重要裝飾紋樣。

鏨刻重視流暢度，如賞析書畫的筆觸，銀茶器鏨刻表現成熟高明，由原本作為輔助的紋飾角色成為主角，甚至發展出鏤空或結條技法。法門寺出土的鎏金鴻雁籠，和盛放茶餅的「結條籠子」分別是銀器工法的經典，尤以「結條」技藝，融合了唐崔致遠詩云：「運巧而靈絲綴藻」，就說明用銀結條方法做成。

上述鏤空與結條工藝手法，成為銀茶器中華麗的表現風格。銀茶器出現有浮雕感的製作稱「範鑄」，此法融合紋樣與造形，一次性完成。紋樣隆起較高，這和前述錘鍱成胎輕薄有差異，範鑄胎較原胎重，日本銀霰打煮水器，主要範鑄成型，再施錘鍱做出粒狀凸起紋，但亦有全靠手工錘鍱，收藏者應知分辨。

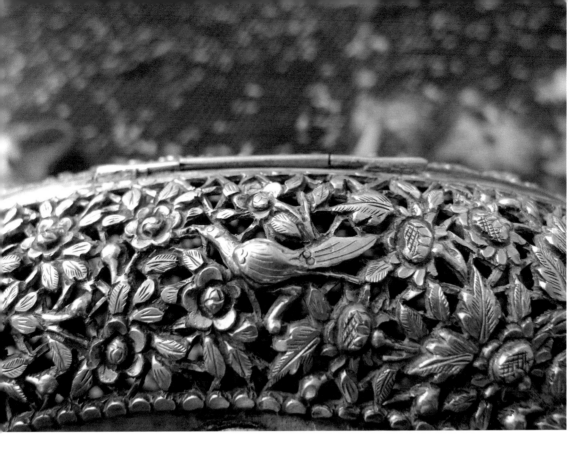

銀器上藝的求新求變，在器表上掐絲鑲嵌，而後焊接器表再鑲嵌寶石，舊稱「金筐」。白居易詩云：「……翠錦挑成宇，丹砂印著行，猩猩凝血點，瑟瑟燦金筐……」金筐就是金框，這種鑲珍嵌寶常出現宮廷。《朝野僉載》中記錄：「……府庫之物冬于是矣……」說明打造用料之精。

卷製法造壺杯

在錘打時，如按一定順序均勻擊打，銀片上還會出現美麗的錘痕，稱為「錘花」。將打製出的各種銀製部位再經焊、鉚等工藝，即可組合成銀器。

將銀片捲成圓筒狀，再將接縫處焊牢或咬合，形成一只杯或其他器皿的主體，再焊上底部及把柄等，而製成一件銀器的方法稱為「卷製法」。許多杯與壺便是採用此法製作。

線條流暢如賞析書畫筆觸（右圖）
鏤空形塑流動感（上圖）

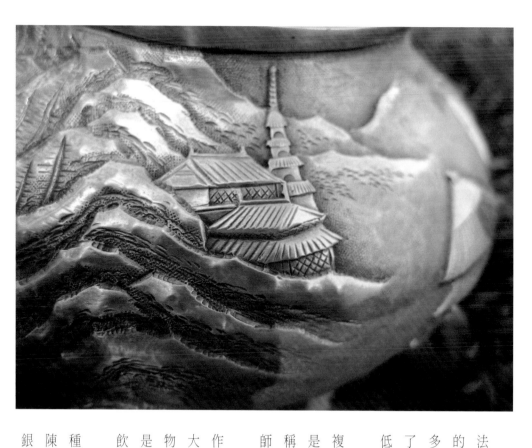

銀茶器和其他銀器使用共通技法，各自表述的技藝美感是相應相吸的，製法的繁複與形制紋樣表現多變多樣，成為銀茶器美麗的外觀，昭告了製成困難度深淺，真實反映身價高低。

藏銀茶器有了主張，選製作繁複，困難度高為上？銀茶器製作工法是深入藏品的解構，藏銀茶器不只是稱重量或是看名氣，看是哪位金工大師的作品而已！

認識銀茶器巧奪天工技法，不單作為讚嘆賞析，可明辨是非，由小看大，防範以假亂真，懂真才知如何為好物？藏銀茶器的背後知識體系，也不是用文字描繪堆積文獻，經由實境品飲探知銀是如何可以掇香。

啟用百年前銀茶器來品正山小種、武夷茶、綠茶，或用今人最愛普洱陳茶、台灣高山茶、老烏龍等名茶入銀茶器，看看佳茗如何得芳心！

以小看大辨真假（上圖）
金、銀壺製作流程圖（左圖）

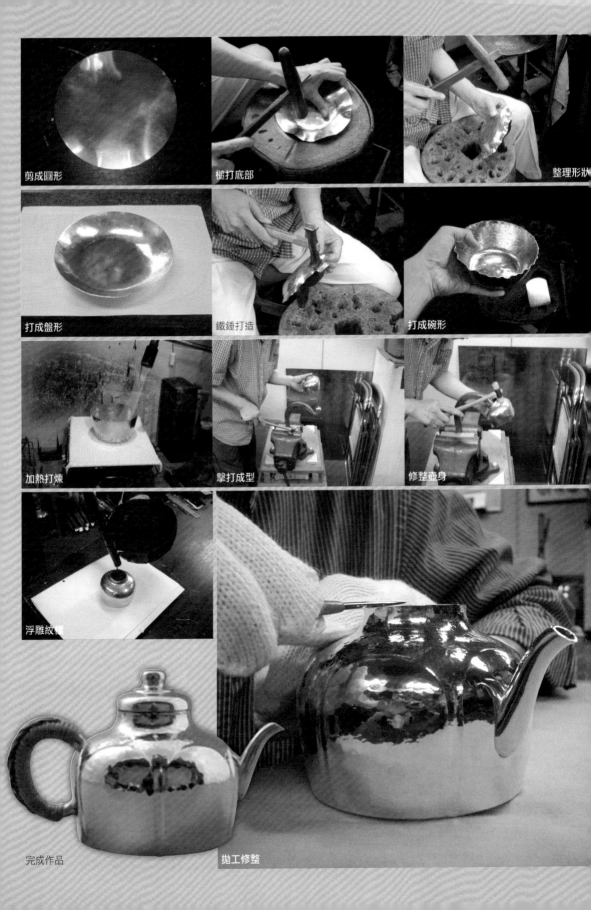

剪成圓形

槌打底部

整理形狀

打成盤形

鐵錘打造

打成碗形

加熱打煉

擊打成型

修整壺身

浮雕紋樣

完成作品

拋工修整

銀茶器身體感品茗對話

煮水泡茶，以銀為器，秀異何在？用心領會，穿越虛實，自由行在五感迴路的品茗對話。

茶的多變性，在於發酵，在於烘焙。同一個茶農，同一個季節，同一個茶園，不同的烘焙，茶味都會有所不同，泡好茶的原則，就是表現茶的一種靈氣，就如同看畫，寫實之外，筆觸中的秀異，若能用心領略，必能體味茶帶來無邊界的歡樂。

銀茶壺，清代中國款識「北天寶足紋」，壺蓋壺身鐫刻松竹，以琺瑯設色。銀茶壺上的松，高挺彌堅，而用這把壺泡出的茶，是不是也有這番凜列的滋味？

松風的沁涼，在高山茶的底蘊中，是隱性的。視覺的想像所引動的共感，是直接的。

那麼，松樹上的符號，讓味蕾爬升到什麼樣的高度，去啜飲一杯在日夜溫差極大的生長環境，所孕育的高海拔的滋味。

品茗時所強調的山頭氣，搭配著茶器不足，就無法發益其滋味。銀壺的傳導性，讓松柏的冷冽，從視覺到味蕾，在銀壺的媒合下，完成了一次天作之合。

壺蓋以隸書體寫「一片冰心」，壺底款識「紋銀」表明身分，以此壺品四款茶尋真味！銀茶壺泡茶果真能顯露淡然至味？還是讓茶現出原形？

「一片冰心」取自唐代詩人王昌齡的〈芙蓉樓送辛漸〉一詩：「寒雨連江夜入吳，平明送客楚山孤。洛陽親友如相問，一片冰心在玉壺。」這首詩廣為傳誦，亦是話題。

視覺與嗅覺的交鋒（右圖）

茶與銀壺的天作之合（左上圖）

冰心壺穿越虛實

有人說，「冰心」「玉壺」是王昌齡表達自己的清白與清廉。清人黃生《唐詩摘抄》卷四云：「此自喻其志行之潔」，黃叔燦《唐詩箋注》卷八云：「……下二句托寄之言，自述心地瑩潔，無塵可滓。本傳言少伯『不護細行』，或有所為而云。」

也有人認為，其實是詩人的「明志」表白：我要隱居去了。唐汝詢《唐詩解》卷二十六云：「……倘親友問我之行藏，當言心如冰冷，日就清虛，不復為宦情所牽矣。」

姚崇《冰壺賦》中則明白地把冰壺比作君子為人處事的清廉之德，序言曰：「夫洞徹無瑕，澄空見底，當官明白者，有類乎是。故內懷冰清，外涵玉潤，此君子冰壺之德也。」盧綸《清如玉壺冰》更是直接把玉壺冰心跟做官聯繫在一起，「玉壺冰始結，循吏政初成。既有虛心鑒，還如照膽清」。王維、崔顥、李白等人也曾用冰壺自勵，推崇磊落澄澈的品格。

一片冰心，是一種表白，懂了詩的原委，看見銀壺身上的字義，連結出的隱喻，文人從簡單字句，解讀出不同意涵，也就標榜了自我次第的差異。品茗的境地亦如是。品者能從一片冰心的壺中，不單只是喝出香氣或好滋味，更能體會真正的明志從對的原點出發，就好比「找對茶」，才能懂得茶的真滋味。

喜樂的身心妙境

品茗時，帶著「一片冰心」捫心自問：是聽茶的名氣？或是看價格？或是看銀的行情指數？或者可以從一葉茶一壺水，所浸泡出淡薄自然之味，品出究竟？

銀茶壺發茶性高快速解構。品二〇一二年台灣大禹嶺春茶，想探春天氣息，有沒有經過銀茶壺捎來信息？是否輕發酵禁得起銀的快速解析為茶香加分？抑或是讓茶湯敗壞陷入苦澀窘境？

同樣地，將陳放三十年的紅水烏龍放入銀壺，那茶原來中度揉捻，發酵形塑的厚韻，茶底是否能在三十年後的銀壺中，再現青春光華？經過瓷罐藏放的烏龍茶香是否散失？還是醞釀出雋永的醇美？

醇厚的三十年，是茶精心的潛藏。茶湯入口，像是火紅般的一顆球，既圓又潤，喉頭裡像一顆冬陽，微微地溫暖，撫慰著孤索的心靈。陳茶的鬆透，必須飽含著風霜的滋潤，就像在銀壺上的松林石上背後的橘紅色塊，是旭日還是夕陽？是春日或是冬陽？交替時序，穿插日夜，變動的因素，在品茗時更迭，帶來期待或是失望？

如果品三十年的老茶，明白不只是三十年的陳年意義，而是品出旭日冬陽？或是春日夕陽？

用銀壺品茶的真實體驗所帶來的喜樂，就循著「喜」──代表著心理層面，加上「樂」──代表生理層面，將兩者雙層效益各尋其妙境，交

一片冰心的明志
（右圖）
三十年紅水烏龍
現青春
（左上圖）

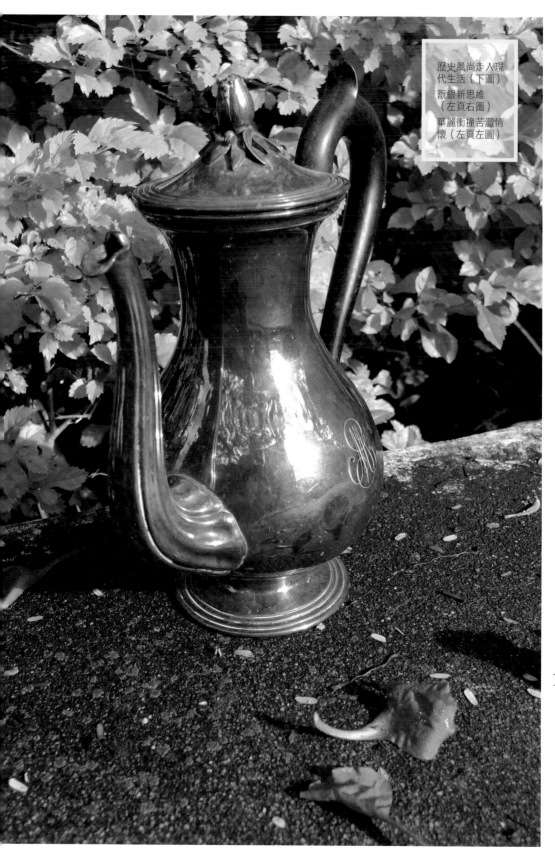

歷史風尚走入現
代生活（下圖）

翫銀新思維
（左頁右圖）

華麗衝撞苦澀情
懷（左頁左圖）

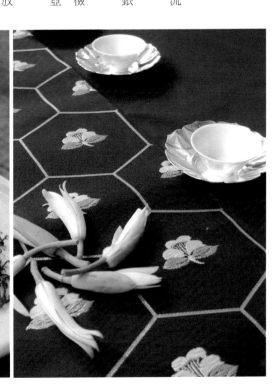

疊而生，如茶韻生津，娓娓未盡！

自然之味隱藏版

喜，有清代銀壺外帶當今台灣海拔至尊產製的春茶，流動幸福品茗氛圍，一切品茗趣在茶室流轉著……，有佳茗如器相依相伴，加上百年銀壺煮水，側把銀壺的實際品飲真味，能給品者生理何等回應？

品茶用器撥好味，銀茶器品烏龍本是挑戰茶的本質，檢驗茶每一工序是否到位？萎凋不足或是焙火太重，只要銀壺的敏感度，加上品賞者身體感的連結，當可入口分曉。

品茶美的內涵若只是在意「海拔最高」、或是「存放三十年」，那當然進入的是自我感覺良好，很難體悟茶之至味，若只為「銀壺至尊」高貴材質泡飲必佳的框架時，就無法體現品茗自自性。那麼，這兩款茶在銀壺中所解構的自然之趣，淡然之味又將體悟多少？

茶味是銀解構茶的核心，至少有雙重含義：泡出自然，茶新鮮的自然或茶陳放的自然，茶葉新鮮的清爽，鮮活強度陳年茶葉的口感，回甘醇原此為茶味自然之一；其二是懂得茶的自然而「自得」。「自然」而「自得」，大抵品茗的自主主觀強大，漠視自主真意是：自得要自然，若知品茶的自然，才能自我互構互動，才能品茶真「自然」。銀茶器的率

真自然之味，當可深得自我自然之心。

那麼如何養成自然之心？

運器之功促美湯

茶湯看來至平至淡，若能用心體會，就能「無意而實」，就如同入口時沒有妖豔的香氣，沒有刺激的豐滿；但入喉的片刻，就能通過茶湯所發散出的韻味，體認到像賞畫時的墨色，枯濕濃淡，線條的飛沉澀放，畫中點的稠稀縱橫，皴的披麻斧劈，那才足以烘托茶的氣氛，表述茶的心意，傳達茶的興味。

看來抽象的「無意而實」，在生活中隨處可見。聞香水的香，表面的香來得快去得快，前中段的香氣是瞬間的，後段的香氣卻是刻骨銘心的。兩種物質原本不相干，卻在身體感中以香的嗅覺，帶來共感的學習。

有心品茗，用心賞器，茶觸及多樣美的空間，揭示生命的奧妙，以運器之功達茶好之效。

五感的迴路地圖

人常常受到五感：視覺、聽覺、嗅覺、味覺、觸覺、交互影響，在品飲的時候，用這五感建構的地圖，來整合品味的認知，這也就是身體感的體現。看似虛又實的身體感是底層，上升次第就不遠了。

學習共感，不僅在於描繪茶人與器的對應，茶器不僅是形式的美、結構的美，而能表現出解讀茶的氣韻與興味，如要懂得茶的興味，就是要用心。

用心就是一種淨化，有了這樣的理想，品茗者的自身流動轉折，所傳達出的情感力量，意興、氣勢，就夾著時空感，構成了美的境界。

茶與藝同源，生活中由茶入藝，是美的開始，能相互補充與結合，讓茶的氣氛帶來生活的沉穩力量，不當只是喝茶解渴，或是流行跟風，茶本身的審美趣味，所流動出來的理想存乎一心。銀茶器是助功，了解器表紋樣，符號款識才是真知相惜。

身體感就是中國人所說的氣、虛、補，氣有來自嗅覺的感應，也有來自品飲後身體的回應。從一杯茶泡開之後的層層香氣，就讓我們的情緒記憶，引動腦神經元的反應。好的味道讓人愉悅。品茶的嗅覺經驗，讓我們從身體感的方式，去探索平日容易被忽略的香味。銀茶器當然用其銀光奪目之外，我們更應深思熟慮五感與器的對映。

五感中的迴路關係，嗅覺是最靈敏的，也是最直接的反應。若嗅覺經過訓練，就可從其養成判好壞的功

銀器生輝綿延對話（右圖）

銀茶器解析山頭氣（左上圖）

夫，那麼就從一杯的茶開始。那麼同款茶水源相同，用瓷壺或銀壺泡，你辨得出其中的不同？

別認為從茶湯論何器泡飲太不可思議，真正的不可思議是忽視自己的嗅覺潛能。

訓練自己的嗅覺，必須了解人類的嗅覺靈敏，很容易適應外來的刺激，也就是說，嗅覺的敏感時間是有限的，例如當得了感冒、鼻炎，或吸煙、喝酒，或吃了刺激性的食物以後，都會使嗅覺靈敏度降低。

縹緲經驗抓得住

同樣的，香氣會受到春、夏、秋、冬的更迭而有所變動。例如在冬天時，賞味者必須要「快聞」，以免香氣散失；而在夏天，可以在茶湯泡好之後三到五分鐘開始聞香。

不同的茶種，對同樣一款茶的解構不同。問題是，你能夠透過香氣來區別其間差異？

香氣來得快，去得也快。學習有效的記錄、描述香氣，就可累積縹緲的感官經驗，形容香氣的專業術語，可搭配過往的經驗結合自己的語言，例如聞起來有枇杷或是柑橘的香氣，便可連結某些綠茶的香氣，甚至延伸出茶樹所種植的地區性特色。

不同的茶種，會有不同的形容，仍有其共通性的語言，例如「清高」是指清純而悅鼻的氣味，泛指茶的好味道；而「水悶味」、「石灰氣」、「焦味」、「生青」、「平

像是「嫩香」、「清香」、「清高」等術語。「嫩香」指的是柔和、新鮮幽雅的毫茶香，「清香」指多毫嫩茶的特有香氣。想得到如劍般銳利、又快又如影的香，泡對茶、用對壺才是王道。

銀器、紫砂器、瓷器，對同樣一款茶的解構不同。

百年樹齡的冷冽滋味（左圖）

薄」、「青氣」等，是在品茶時用來形容負面氣味的「行話」。

那麼，高香茶香在銀器中暢通無阻，在陶器之內顯得綁鎖有礙？銀茶器適合泡什麼樣的茶種？先要自己能夠感知識茶。

百年孤寂玫瑰魂

備齊了兩款普洱茶，一為二〇〇七年臨滄普洱，係採自高齡百歲老茶樹製成，存放得宜的茶餅仍散玫瑰花香，想必就銀茶壺更能將花香激盪，更掀起嫩芽激揚的神采，高揚著百年茶樹彌堅的價值。

品普洱茶的人，愛上「老」這個字。普洱茶的老，有樹齡的老，以及陳放的老。同樣叫做百年，可能是取自長了一百年的老茶樹，在今年所作成的。當然，也可能是一百年前，採製後陳放至今。同樣的老，也分真假。

品茗者愛聽老，假老滿天飛，光看包裝或是茶的表面，只能算是道聽途說，不知真老滋味，如何知其真？

二〇〇七年的臨滄普洱，都是百年老樹的芽尖。芽的身材，證明了她的樹齡，每一片芽，就像陸羽說的「……陽崖陰林，紫者上，

綠者次，笋者上，芽者次，葉卷上，葉舒次。陰山坡谷者，不堪採掇。」可以看出產地是向陽，還是背陽。芽像是笋一般，層層包覆，等待著銀茶器帶來的解放。

喝到的不只是鮮嫩，而是概括了茶區自然生態的腐植味。海拔1700公尺，早晚溫差孕育的百年不可承受之輕！

臨滄茶樹的百年孤寂，在採摘的片刻中，有了一種再生！茶餅的後發酵帶來了期待，是青春永駐的保鮮，或是年復一年的靜化奇想。沒有人可以用一個準確的數據，卻可以用自己的味蕾，記錄茶的生命故事。品茗者更不要忘記，茶芽若笋，曾是唐代茶的最高價值判斷。

千年後的今日沒有改變，百年茶樹不再孤寂，當她遇見銀器。

茶水交融的訊息
（右上圖）
同慶號的陳香迴
響（右下圖）

備藏放置了近百年的「同慶號」普洱茶餅，原餅大票有雙獅旗幟，係一九二〇年代產製，藏放後茶乾紅潤，披有一層銀光，乍聞無味，至味在入銀器熱氣激昂，若沉香幽蘭，有輕妙花香，喉韻則是木質香氣，動人心弦，如入宋琴彈撥弦音之林，何等能量高大，何等能量無限，就在第一口茶湯揚起！

同慶號，一個品普洱茶的夢幻逸品，當茶的身價衝上百萬之後，被冠上「可以喝的古董」，品茶論話，常以「喝過了號字級的茶」成為一種符號。擁「號」自重，大有人在，然而，有茶不喝，收起來藏，更是普遍的現象。

議論同慶號的大票，是龍馬或是雙獅，卻不見包裝紙裡面的茶，如何作一個比對與驗證，如何在對的茶身上，解構她百年前鬆透的餘韻？如何喚醒她與今人對話？與銀茶器的邂逅，絕非偶而。刻意地配對，將同慶號細細地剝開，原葉力求完整，在後發酵的暗紅寶光中，像是修道的高人，用錯了茶器，也許茶是一問三不知，用對茶器，對上了頻率，號字級的茶故事，旖旎動人，品她千遍也不會醉。

銀器生花辦交融

品陳年茶，入口平淡，發端是喝無茶，如入無人之境。茶呢？接著而來，是優柔、是平和、自然的啟明揚帆啟動了，用心觀妙，平淡雋永的茶氣頓時健撥有力，如鳶飛魚躍，展現陳年誇大的威力。

品同慶號陳年茶餅，亦如前品烏龍茶，同為側把中國銀壺，或用清末紫砂蓮子罐，作為分辨茶湯解析度強弱之分。紫砂壺深沈和平，陳茶自舒自捲，情意盎然出之，今人悟入自得茶之情意，換了銀茶壺乃見發茶湯之韻味深長。

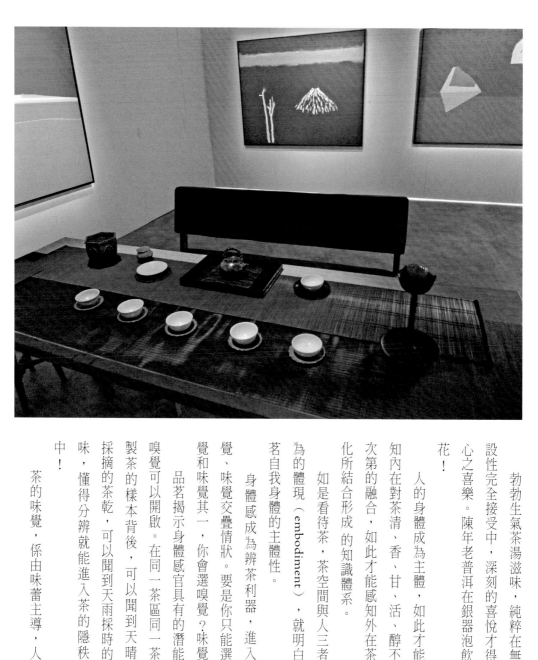

茶的味覺，係由味蕾主導，人舌

中！

味，懂得分辨就能進入茶的隱秩序

採摘的茶乾，可以聞到天雨採時的菁

製茶的樣本背後，可以聞到天晴時

茶的樣本背後，在同一茶區同一茶農

品茗揭示身體感官具有的潛能，

嗅覺可以開啟。在同一茶區同一茶農

覺和味覺其一，你會選嗅覺？味覺？

覺、味覺交疊情狀。要是你只能選嗅

身體感成為辨茶利器，進入嗅

茗自我身體的主體性。

為的體現（embodiment），就明白品

如是看待茶，茶空間與人三者互

化所結合形成的知識體系。

次第的融合，如此才能感知外在茶文

知內在對茶清、香、甘、活、醇不同

人的身體成為主體，如此才能感

花！

心之喜樂。陳年老普洱在銀器泡飲生

設性完全接受中，深刻的喜悅才得生

勃勃生氣茶湯滋味，純粹在無預

品茗身體感才知
茶真味（上圖）

頭上有味蕾，可以按部位清楚分辨酸、甜、苦、辣……茶湯入口可由味蕾辨識，去探究茶的品種？烘焙輕重？新鮮與陳年？甚至由茶湯的滋味中，有效辨識茶與水的浸泡是否飽和均衡？甚至進一步來分析泡出的茶湯何者是茶水交融？何者是茶水分離？

身體感的內在體驗

由味蕾接收的訊息，很快地結合成對茶滋味的辨識？讓品茶人去感受、去處理這些訊息：茶水交融代表有泡出茶滋味，接著又可探討泡茶時煮水、注水與置茶量合宜……諸如此類的細節很快就讓品茗者有所感受，這些感受正是「身體感」的內在體驗。

用身體感經驗去感知茶內在的質地，經由對茶香與滋味的感覺，對應出每個人對茶的認知。有了認知，那麼輕微水在不同材質煮水壺燒出來的沸水自有高下，銀壺直接將水細化，清香茶的交融，讓茶湯跳舞！

品茗帶來的身體體驗，正累積出對視覺、空間、味覺、嗅覺等不同訊息傳達：在品茗儀軌中吸吮了茶文化外在知識養分，在品茗論茶之間帶來相惜凝結！用何種銀器煮水？銀的原材料成分不同，或者是打造者的工藝用銀本身自會燒出團密之水，或是泡出空泡不緊實之茶湯……都是每回煮水泡茶的探索之旅。

參與茶的風味體驗，在「清」「淡」的香與味之間流動。那麼學習分辨單是銀煮水器金工是誰？其打造「手法」為何？用銀材質優劣？在在可見銀器之虛實，而非是各器行情可定奪。

今日品茗煮水以銀壺為貴，泡茶亦以銀壺為尊，必有其透徹之效？然而，必須用體驗才能尋覓不同器所帶來品茗、銀器掇香的等待體驗！

用銀茶器與茶的身體對話，你準備好了嗎？

銀器撥香 ❋

關鍵字索引

銀器撥香

中國銀器 款識表

1.中國銀器款識按落款英文字母排序，不同款識出現年份先後可參照表列時間，此外，表列該款識相應的英文名稱與中文名稱，同時呈現現有資料中記錄之製作地區。

2.款識代表製銀銀舖、銀樓、洋行、工坊、工匠，其間關係交互牽動款識，有以英文單字、亦有中文字母，兩者或單獨出現或並陳，可參此表尋其出處。

3.相關圖示，係取自傳世品底款，有來自博物館、拍賣會、私人收藏……，款識紀錄文字檔案梳理自貿易檔案、收藏紀錄等，雖未盡然收錄，盼供蛛絲馬跡一窺浩瀚中國銀器世界。

款識	圖示	英文名稱	中文名稱	產地	時間
				廣東	1825-1850
			楊慶和福記	上海	1850-?
興		Gan Mao Xing/Kan Mao Hsing	淦旀興	九江	1900-1925
和		Gan Qing He	淦慶和		1850-1900
W		Genwo or Gemwo		廣東	1825-1850
元		Guang Yuan	廣元		
源		Guang Yuan	廣源		
記					1708-?
		Hoaching or Ho-a-ching	儀昌	廣東	1850-1900
CJ/NG&CO		Hung Chong		廣東/上海	1850-1925
G		Houch(e)ong		廣東	1850-1900
H				廣東	1825-1875
C		Hei Hing Ch'eung		廣東	1825-1875
K					1850-1900
利				天津	1750-1945
		Hui	滙	香港	1850-1900
興		Hui Xing	滙興		1825-1875
源		Hui Yuan	滙源		
W		Hone Wo		香港	1850-1900
W		Ing Wo	大吉	香港	1825-1875
和		Jardines	怡和		
K					1875-1900
(chic)				廣東	1825-1875
C		KC		廣東	1825-1875
MKI					1850-
H				上海	1875-1925
C		Khecheong	其昌	廣東	1840-1870
L		Guang Li	廣利/光利	上海	1925-1950
MS		Kwong Man Shing	廣萬成	香港	1875-1925
興		Kwan Hing	昆興	香港	1875-1925
SL		KSL			
W		Kwan Wo	昆和	廣東/香港	1875-1925
GWA		Kwongwa			

款識	圖示	英文名稱	中文名稱	產地	時間
A				廣東	1775-1800
ACAO				廣東	1725-1750
C				廣東	1800-1850
CC			其昌	廣東	1800-1850
CH		Jia hua	苂華	北京	
章興		Chang Hsing	章興		1840-
CHING				廣東	1825-1850
CHICHEOG		Chicheong	叵昌/巨昌		1775-1825
裘天寶		Ch'iu T'ien Pao	裘天寶		
泉		Chuan	泉		
CJ/C.J.Co.		CJ and Company	祥		1875-1925
CS		Cumshing	生記	廣東	1775-1825
CU		Cutshing		廣東	1825-1850
CU/k		Cutshing		廣東	1850-1860
吉星CUT		Cutshing		廣東	1825-1875
CW		Cumwo	慎昌	香港	1850-1900
C/W/S/G		Chewshing		廣東	1825-1850
d				廣東	1825-1850
大興		Da Xing/Ta Hsing	大興		

款識	圖示	英文名稱	中文名稱	地點	時間
T		Tuhopp		廣東	1775-1800
TAIHUA		Tai Hua	泰華		
TAIKUT/大吉		Taikut	大吉	廣東	1875-1900
TACKHING				香港	
TC/TUCKCHANG		Tuck Chang and Company	德昌	上海	1875-1900
TS		Tin Sheng/Tin Sang/Tin Shing	天生/天盛	香港	1900-1925
同慶祥				河北灤縣	
謝祥盛		Tse Cheong Shing	謝祥盛	香港	1900-1925
涂茂興		Tu Mao Xing	涂茂興	九江	1900-1925
涂天興		Tu Tian Xing	涂天興		
涂慶雲					
W		Wongshing		廣東	1830-1855 1800-1850
WA				廣東	1825-1875
WAN PAO		Wan Pao		青島	1875-1900
WC		Wing Ching/Wing Chun	榮珍	香港	1850-1900
WF		Wing Fat	紹記		1850-1900
WH/WANG HING		Wang Hing and Co.	宏興	廣東香港	1875-1925
WHS		Wen Hua Shun	文華順	北京	1900-1925
WK					
WN		Wing Nam & Co.	永南	香港	1900-1925
WO		Wing On and Co.	永安	香港	1900-1950
WS/WOSHING		Wo Shing	和盛	上海	1875-1925
物華		Wu Hua	物華		
興		Xing	興	上海	1875-1925
YOKSANG		Yok Sang			
YS		Yatshing		廣東	1800-1850
ZEESUNG		Zee Sung			
ZEEWO		Zee Wo & Company	時和	上海	1925-1950

款識	圖示	英文名稱	中文名稱	地點	時間
鳳祥		Lao Feng Xiang/Feng Xiang	鳳祥	上海	1900-
老天寶		Lao Tian Bao	老天寶		
L		Linchong/Lynchong		廣東	1810-
LAINCHANG				上海	1900-
LC/LEECHING		Leeching	利昇	廣東/香港/上海	1850-
LEO				廣東	1825-
良生		Liang Sheng	良生		
梁順記		Liang Shun Chi	梁順記		190
LH		Luen Hing		上海	1875-
LOCK		Lock Hing	洛興	廣東/香港/上海	
LW/LUENWO/LOEN-WO		Luen Wo	聯和	上海	1875-
麗生				成都	?~19
MB				廣東	1825-
MH				廣東	1825-
MK				廣東	1825-
美華/Mei Hua					1875-
NG				廣東	1825-
NK/NANKING				南京	1875-
P				廣東	1800-
PC		Po Cheng		香港	1875-
寶成				北京	
PK					1875-
寶盈		Powing/Pao Ing/Pao-Ying	寶盈	廣東	1775-
S					1875-
善		Shan	善		
聲元		Sheng Yuan	聲元		
SF/SINGFAT		Sing Fat	成發	廣東香港	1800-
SS		Sunshing		廣東	1800-
S.S		Sun Shing		廣東香港	1850-
SINCERE/先施		Sincere and Company	先施/施先	廣東/香港/上海/北京	1900-

銀器掇香

池宗憲 著

發行人　何政廣

主　編　王庭玫

編　輯　謝汝萱

美　編　曾小芬

出版者　藝術家出版社
　　　　台北市重慶南路一段147號6樓
　　　　電話：(02) 2371-9692～3
　　　　傳真：(02) 2331-7096
　　　　郵政劃撥：0104798 藝術家雜誌社帳戶

總經銷　時報文化出版企業股份有限公司
　　　　桃園縣龜山鄉萬壽路二段351號

南部區域代理　台南市西門路一段223巷10弄26號
　　　　電話：(06) 261-7268
　　　　傳真：(06) 263-7698

製版印刷　新豪華製版印刷股份有限公司

初　版　2013年01月

定　價　新臺幣280元

ISBN 978-986-282-088-9（平裝）

國家圖書館出版品預行編目資料

銀器掇香 / 池宗憲 著--
初版. -- 臺北市：藝術家，2013.01〔民102〕
192面；17×24公分.--

ISBN 978-986-282-088-9（平裝）

1.茶具 2.茶藝 3.金銀工

974.3　　　　　　　　　　101027118